鋼琴老師
沒告訴你的
24件事

學音樂，追求什麼？

24 Things parents should've known
about piano study.

A life's pursuit of music appreciation.

蔡佩娟 ──── 著
Pei-Chuan Tsai

　　佩娟老師是一位鋼琴演奏家，同時也是一位鋼琴教育家。她對於音樂教育的想法、理念，和我有很多不謀而合的地方。一位藝術工作者在理性與感性的交錯當中，如何在追求感性的同時，理性地去推動，讓腦海中的想法、意象得以轉化為實質的作品呈現，實現心中的抱負，是一個從感性驅動到理性承擔的過程，佩娟則是很典型的能達到理性與感性平衡的一位音樂家。

　　在鋼琴演奏方面，她有獨到之處，對於音樂教學又非常熱衷，擅長於觀察、思考、體會。她在音樂專業追求的過程中常提到一件事，也在這本書的一開始就開宗明義指出：「學琴，不等於是學音樂」，就如我常跟學生家長分享的，學音樂不等於學樂器、學樂器不等於學音樂。樂器是學音樂的一個媒介，但若一個人在學習樂器的過程裡，沒有感受到音樂的美、沒有體會到音樂可以帶給人們的美好，而只執著於技巧的鑽研，這樣的學習過程是非常可惜的。

　　她藉由這樣的一個開頭，溫馨又貼切地娓娓而談，她在學音樂過程的感受，以及如何讓音樂融入生活、成為生活不可或缺的一部分。而作為一位音樂老師，則需思考如何藉由理性與感性的交錯激盪，引導學生去感受、體會，讓音樂豐富其生命經歷、成為人生最美麗的陪伴，如此一來，其於音樂的詮釋與表現，才能直抵人心，才能成為一位好的音樂家。

　　對於一位音樂學習者來說，無論未來是否朝專業演奏、音樂教育發展，或是成為業餘愛好者，有藝術為伴的生活，將會使人常保好奇之心，使生命有所寄託。我想，佩娟這本書所希望傳達的，就是學音樂能為人們帶來的溫暖力量！

朱宗慶
Ju, Tzong-ching

推薦者簡介｜朱宗慶

朱宗慶，台灣最具知名度與代表性的打擊樂家，也是優秀的藝術管理及教育行政工作者。自維也納返台後結合演奏、教學、研究、推廣工作實踐志業至今，於 1986 年創辦朱宗慶打擊樂團，於 2017 年獲選國際打擊樂藝術協會（Percussive Arts Society, PAS PAS）名人堂，是打造台灣成為世界打擊樂發展重鎮之推手。現任朱宗慶打擊樂團創辦人暨藝術總監、國家表演藝術中心董事長、國立臺北藝術大學講座教授、國立臺灣藝術大學榮譽教授。

接到素昧平生的網友佩娟老師邀約，內心好奇又驚訝「怎麼會找上我？」我不是鋼琴老師，甚至不是音樂科班，但絕對是音樂愛好者。

利用忙碌門診的空檔仔細讀完《鋼琴老師沒告訴你的 24 件事》後，我發現兩個職業完全不同的專業，竟然有許多雷同，燃起我也想寫一本《醫師沒告訴你的 24 件事》。

父母「只是想讓孩子學興趣」這句話最常出現的時間點，除了第一次見面外，還有便是老師要求孩子得練琴的時候，我的診所整年都收碩博士心理師見實習生和年輕的住院醫師，卻從未聽過「只是想讓孩子學興趣」，除了極少數人會把醫學當興趣外，以後的出路也是父母心中的重要考量，花大錢讓小孩學音樂的父母自然也不例外。

如前所說，我並不懂怎樣才能學好鋼琴或其他樂器，對於佩娟提醒的「24 件事」自然沒有概念，然而我約略知道「音樂性」可不是靠長時間苦練技巧可得，那是一種對音樂的癡愛，對音樂的執著，對音樂的熱情，也可以說將音樂自然融入到自己生命和追求生活美學的過程。

學樂器和學音樂基本上是兩回事，學了樂器不等於學到了音樂，更不等於受美學影響，而美學素養才是學音樂的王道，她說「臺灣現在欠缺的是美學教育，而非學樂器的人。」這點完全可以從臺灣城鄉的混亂市容得到驗證吧！

我特別喜歡第 21 件事〈以後的他〉過度保護小孩這段，「在有愛的基礎下接受磨練，是面對人生問題最好的防護罩。」轉換成精神科醫師的話：磨練就是在父母可以接受的範圍內，盡量讓小孩受挫折，接受困難挑戰，甚至經歷苦難，父母千萬不要急著伸出援手。去年應邀到北一女中家長會演講提到，北一女家長可能是全臺最能給小孩資源的父母，然而我卻強烈希望不要過度保護小孩，甚至直接建議「父母可以給孩子最好的禮物是讓他們吃苦」，因為沒有傘的小孩才會奮力奔跑。

佩娟的金絲貓教授 Nina 在迷人的琴房說的「讓自己維持旅行，對世界持

著熱情，持續著每天的學習，做自己喜歡的事」也深得我心，更令人羨慕的，她和生命的使者、挪威指揮家漢肯的忘年之交，在專業以及生活態度上亦師亦友彼此精進扶持邁向未來。

我們還關心一個重要的共同點：自信心。

「關於自信，若要一直告訴自己有自信，基本上是自己騙自己，根本也不會因此變得有自信」，我常強調「不斷要自己好好入眠的人，恰恰都是睡不著的族群」。自信是個人能否成長最重要的滋養丸，失去了自信，就像一棟漂亮的房子卻沒有打地基，結果必然是失去安全感也失去依靠，將自己逼到岌岌可危的地步。

可以受佩娟老師的教育價值觀洗禮絕對是幸運的！如果我是音樂學院考官，一定請考生彈最後三分鐘「如果你沒有練完整首，我不會幫你修前面三分鐘。如果我無法教會你基本態度，你的大考我需要在乎嗎？」可見她在教育上對於態度與原則的堅持。

不管你的小孩學不學音樂、你對音樂有沒有興趣，這本書都值得一讀，尋找她透過與美的接觸，潛移默化提升我們身為「人」的質，讓我們變得更加敏銳，感受到更多精神層面的寄託或滿足，因為佩娟和我都知道發自內心真正的幸福，來自「無形」。

林耕新

推薦者簡介｜林耕新

商周推選百大良醫、耕心療癒診所院長。畢業於臺北醫學大學醫學系。曾任高雄市立凱旋醫院社區精神科主任、美國史丹福大學訪問學者、董氏基金會心理健康諮詢委員、高雄市警察局心理諮詢顧問、高雄市心理健康促進會委員、中華忘憂草身心健康促進協會理事長。除了在門診協助憂鬱症病人重新檢視與改變自己的生活，也透過演講、專欄、讀書會和大小宣導活動的舉辦，幫助當事人檢視自己的生活型態，找回自信，重新融入社會。

　　記得一開始錄製「科譜學堂」教學影片與開授「教師研習」時，許多人問我，為何會想到要做這些事？尤其開授鋼琴的「教師研習」，受眾為鋼琴老師們，以小班制而連貫性課程授之，在彈奏技巧、讀譜思維、教學的講述方式等各層面，具邏輯及系統式的分享給來上課的老師們，為業界獨有。我的起點很簡單，是在有一天跟朋友聊到了一個老掉牙其實不太有意義的問題：「如果你知道你的生命剩下兩年，你會做什麼。」

　　我想，若真的只剩下兩年的生命，最想做的不會是環遊世界或吃進各類美食，而是貢獻自己的獨特——改善教育。要改變下一代所受的教育，唯有從大人們先教育起，才有改變的可能。從洗淨盲點開始、從氛圍與價值觀渲染起。

　　寫這本書的目的，是一樣的道理。

　　除了長年站在第一線看見許多問題，寫這本書的立場，更是從「究竟，你想獲得什麼」開始。家長究竟希望自己的孩子得到什麼？而非老師希望你的孩子變成什麼樣子，或因為各種疏忽，讓孩子的學習受到掩蓋；身為老師，究竟希望自己在教育上站著什麼樣的角色，獲得怎麼樣的學生與家長，而不是被所有的「不得不」牽著走。有些話語或許直接，但我想道出問題直指要害才是本書存在的目的。

　　提醒家長別被浮動的社會觀掩住耳目、注入預防針，提醒老師們不忘提升自己讓自己變成真正的專業、站穩腳步；提供想給孩子學琴的家長更多想像，提供將入職於教琴行列的準老師們更多層面的思考。真心期望學音樂的孩子，不僅透過樂器學到技能、學會思考，亦能真正受音樂潛移默化，在未來與音樂有所連結，真正透過音樂學到邏輯與感知。

參透這些，音樂絕對會改變孩子的生命。

讓他們長大後，深感學琴是多麼大的幸運與福氣，而非糊塗一場。

所有的書寫，也在提醒自己。

蔡佩娥

Chapter 1 好老師帶你上天堂

Chapter 2 成績崇拜

Chapter 3 不只是學琴——未來時光機

Chapter 4 學音樂，追求什麼？

Chapter 1

好老師帶你上天堂

1

學琴，不等於學到音樂

家長或許很難想像，在臺灣，大部分的學琴現象是：學樂器與學音樂是兩回事，學了樂器不等於學到了音樂，更不等於受美學影響。有學樂器、以音樂為職的人，除了學樂器本身，理當受到美學教育。然而，許多人學琴多年，卻沒學到音樂，比較像是在學習如何反覆操作該樂器，聽起來或許悲傷，卻是不爭的事實。為何會導致這樣的結果？便是在學習過程中需要很注意的事。

大部分家長會讓孩子學琴，是因為孩子自己要求，或者家長希望培養孩子能力，潛移默化的受美學影響。家長期望達到的效果，不外乎是：培養興趣與質感、建立學習能力，以及從習琴過程裡，去經驗受挫力、抗壓力、持續力和面對問題的能力。不論是基於哪種理由或期待，都是希望孩子變得更好、更開心。如何確實達到這些效果，就是很重要的議題。

興趣的培育、美與質感的提升，是抽象的概念，只能潛移默化，難以實質量化。例如拿名牌的女人，不代表她真的具有良好審美觀、懂得品牌特色，亦不代表她能辨別不同皮革布料的質感，甚至

不一定懂得什麼樣的物品搭在自己身上才適合，及襯托自我特色；同樣的，只有柏林愛樂跟馬友友來臺灣演出時才跑到音樂廳打卡發文，即便試圖展現自我素養，也不代表音樂真的在他身上產生任何影響。

發自內心的幸福，來自「無形」

人們總想提升素養，追求無形，最簡單的原因，便是人們天生喜愛追求美好事物，總因美好事物不自覺會心一笑，希望它們能滲入生活周遭、帶給我們美好。透過與美的接觸，提升我們身為「人」的質，讓我們變得更加敏銳，感受到更多精神層面的寄託或滿足。我們更期待透過藝術，參透創作者有趣、令人為之一亮的思維，感受背後難以言述的各種好壞情感，這種非常個人的影響，不為別人，只為自己。

我們都知道，「有形」物質很重要，它可以帶給我們便利、帶給我們快樂，然而，卻只有那些「無形」，可以帶給我們發自內心深處的幸福。我們無法逃離這項「只有無形能為我們帶來能量、讓人精神滿足」的規則，這些不是「高大上」，而是我們身為人，最原始的需求。這些看不見的無形，影響人最深，是幸福的來源。

古典音樂，不是唯一

如果你希望與美學更靠近，而古典音樂無法讓你有任何感受，可以往兩方面嘗試：

繼續聽更多更廣的古典音樂

即便是當背景音樂播放都行，再給自己一個認識它的機會。有

時候，你只是還沒有聽到好的版本、與自己有感應的曲目。要知道，就算是古典音樂人，也不可能對所有古典音樂曲目都有感，更不可能喜歡每種版本。相反的，聽得愈多、理解愈深，更容易對大部分版本都不甚滿意，還常因為聽到某個好的版本，再也回不去，就把以前聽過的全扔了。聽到好的音樂，會反覆一直聽，無法停止，同樣的，聽到不好的版本，三十秒就趕緊關掉了。

探索其他類型音樂或藝術

不管是試圖提升自身素養，或期盼心靈有所觸動，古典音樂從來不是唯一選項。所有藝術都以人性為前提，所以每個人一定能找到屬於自己的共鳴點。但要對藝術達到「有感」，需要對它有一定時間的接觸；研究愈深，體會當然愈多，無論接觸哪種類型音樂或哪種形式的美學，記得給自己多點時間。找到能與自己共鳴的藝術，才是最重要且實際的。

孩子，我要你不只是學樂器

在歐洲，學樂器的人並不多，多的是讀文學、聽音樂的人。歷史因素累積下來的文化底蘊，是歐洲人擁有的優勢，對他們而言，建築、文學、繪畫、音樂等藝術美學，不管是否鑽研得深，在環境裡、生活中，都是件很自然的事。

理想的社會運轉模式，該是擁有基本素養、受美學教育的人為大眾，學樂器的人以興趣及經濟狀況而定，相對小眾；而學樂器的群眾裡，則有更小部分人以音樂為職。

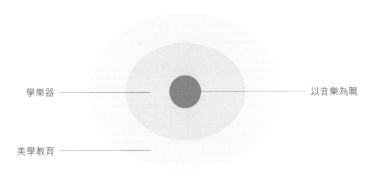

學樂器 ——————————————— 以音樂為職

美學教育 ———————————————

臺灣現在欠缺的是美學教育，而非學樂器的人。有幸學琴的孩子，我們不該只是教他們如何操作樂器，而是該真正讓他們「學到音樂、認識音樂」，並藉由學習藝術認識自我、思考人性，給予他們「受美學潛移默化」的機會，這是提升均質素養的首要，也是我們該為下一代建立的事。

讓孩子們知道，學音樂，追求什麼？

能追求的可多了。

鋼琴老師沒告訴你的第 1 件事 —————

　　我們不過就是藉著學音樂，追求一幅生活的樣貌。

「對你而言，這似乎只是一首運作手指的曲子，
可是對作曲家而言，這是他的思想，他的概念及他的感覺。」

史克里亞賓 Alexander Scriabin

「我是一個俄國作曲家，這塊我出生的土地無可避免地影響著我的性
情與外貌。我不曾刻意想要寫俄式或其他類型的音樂，但我的音樂為
我性情之產物，所以它是俄式音樂。

我雖深受柴可夫斯基與林姆斯基·高沙可夫的影響，但我從未刻意模
仿任何人。我在作曲時，試著讓那些已在心裡的音樂簡單而直接；如
果有愛，或苦澀，或悲傷，或信仰，這些情緒便成為我音樂的一部分，
而我的音樂自然而然因此變得美好、痛楚、傷悲、或具宗教性。譜曲，
已然成為我生活的一部分，如同呼吸與飲食。

我作曲，因為我的感受必須被抒發，如同我說話，乃因我必須表達我
的想法。」

拉赫曼尼諾夫 Sergei Rachmaninoff

2

幾歲開始學琴？該建立哪些認知？

　　常有網友來信詢問孩子幾歲開始學琴較適合，這類問題，許多媽媽可能在孩子一歲時就開始想了。以鋼琴來說，相較於其他樂器的確可以早些，但是否有必要在三歲就開始學琴，則因人而異。

　　首先，三歲孩子的手型發育未必完全，要視每個孩子狀況而定；其次，假設今天有兩個孩子，一個三歲開始學琴，另一個五歲才開始學琴，他們可能在六、七歲時會有程度上的差異，但到了十歲，差異可能就不大了。決定程度差異的，絕對不是三歲到五歲那兩年的時間，而是開始學琴之後，學習過程如何進行。

　　我常建議家長，讓中班的孩子先去團體班玩玩，一、兩年後，約大班時，再進入一對一，以年齡來說，這是很好的時間點。若大班才進團體班，可以選擇半年或一年後改為一對一的個別課。

團體班玩玩，浪費時間？

　　「去團體班不就只是在玩嗎？那不是很浪費時間、浪費錢？」

有些將自己歸為精算型的家長，會有這樣的疑問。但，玩音樂，不好嗎？

團體班的好處，是大家一起玩，一起唱唱歌，沒有壓力，回家不太需要做功課，藉此認識琴鍵與音樂符號，給孩子當作接觸鋼琴的第一印象，我覺得是非常好的。記得我小時候也上過團體班，上課的內容的確都忘光了，但我記得當時很開心地唱歌，被老師在臉上貼獎勵貼紙很開心。

最怕的是，覺得去上團體班玩玩浪費時間金錢，但安排個別課時卻又希望孩子開心就好，不要求習慣，或者在家附近隨便找個老師隨便學，學了半天什麼也沒學到。還是建議家長得清楚實質上，孩子究竟獲得了什麼。

一旦進入個別課，最重要的兩件事

團體班階段可以玩玩很開心，一旦進入一對一個別課之後，「找到好老師」與「習慣的建立」就非常重要：包括將練鋼琴納進每日必須的「練琴習慣」、彈奏姿勢及所有學習步驟。而好老師，可以幫助孩子建立好的習慣（**關於如何找到好老師，請參考第 66 頁**）。

若一開始沒有幫孩子建立練琴習慣，同等於幫他建立了「可以習慣不用練琴」、「不練琴是一件很正常的事」的錯誤慣性與認知，未來要他練琴，就會變成一件極其痛苦的事，他需要費更大的力氣去和已養成的惰性拚搏。這一點非常重要，卻總被家長輕忽──不妨想想，為何孩子去上學後，大多不敢不寫功課就去上學？因為他們被建立了「寫功課是必須」的認知，即便他們覺得寫功課很煩還是會寫，因為他們知道這是必須，大家都是如此。

學習的認知差異

比如說，學生 A 平常沒有練琴習慣，學生 B 則有每天練琴一小時的習慣，某週 A、B 兩人都只練了兩天琴，A 生每次練 20 分鐘，B 生則是 40 分鐘。去上課時，B 生很心虛，因為他覺得這週都沒練，於是告訴老師他這週沒什麼練，之後也會容易自己回到每天練琴；A 生的 20 分鐘其實根本只是隨便彈過而已，去上課當然跟沒練是一樣的，但他覺得自己明明有練，竟然被老師說沒練，覺得冤枉、委屈、不開心。

可以感覺到差異嗎？實際上練的比較多的 B 生覺得自己沒練，練的比較少的 A 生卻覺得自己有練，這就是認知差異。我們在各方學習過程中，都容易出現認知差異。沒有建立正確「學習認知」的學生，除了學習沒成效，還會因為容易心理上不舒服，讓學習加倍受阻礙。反之，一旦認知建立好，往後的學習就會好運作許多。

不妨在孩子要進入一對一鋼琴課之前，跟孩子說：「你現在很棒，要進階變成跟老師一對一上課了耶！我們之後開始需要每天照老師的指示練琴，做完功課喔。」並且在上完課後陪孩子完成鋼琴作業，不能光說不做，一定要確實執行。

幸運一點，遇到腦袋很直比較乖巧的孩子，第一次上完課就會被植入「我需要做功課」的認知，即使沒有，也會在學琴初期就容易建立起習慣，覺得「每天練琴」是件很正常的事。

另一層面的影響則是「彈奏姿勢與練琴步驟的習慣」。若一開始沒教他正確手型及練琴專業上該有的步驟，堅持到他習慣為止，等他習慣錯誤的姿勢與肌肉運用後，之後要改正，會有一段痛苦期，也容易在未來遇上各種瓶頸。中的毒多深，習慣就多難改。

　　若不幸，學生已習慣不練琴，或者已養成了彈琴上的壞習慣（手型不對、步驟不講究或跳過等），每換一個新開始，都是重新建立習慣的好時機點。例如，告訴孩子：「你現在已經要上小一／小三了，我們要開始把所有的功課都做好。」或是，「我們現在換一個新老師了，要開始照著這個老師的步驟走喔！」然後陪他一起執行。

小小孩該上整堂課還是半堂課？

　　很多家長或鋼琴老師，擔心孩子年紀太小坐不住，常常一開始一次只上半堂課。我個人建議，四到六歲的孩子，可以一次上整堂課，尤其如果上過團體班（通常一次是 50 分鐘），就更沒問題了。

　　原因是，就算上整堂課，也不會真的都「坐著」。課堂間除了教孩子認音，做手指練習，有時候孩子也可以站著，只要他開心，亦可以趴在椅子上玩樂理貼紙遊戲等，一堂課一下子就過去了。

　　此外，讓小小孩進入「上課模式」通常需要一點時間。一般而言，年紀小的孩子上課 10~15 分鐘後才能進入狀態，如果只上半堂課，還沒進入上課模式，或才剛進入上課模式十分鐘，就又要下課了。所以，許多孩子上了很久的半堂課，還是「噗噗跳」，專注度無法培養起來，撐不過 10 分鐘。若上整堂課，剛開始孩子的確會「噗噗跳」，但一下子要玩樂理貼紙，一下子又要玩手指練習，還得唱唱音符打打拍子，老師其實是更可以抓得到什麼方式較能吸引孩子注意力，同樣的 50 分鐘裡，孩子的專注度，也就是「進入上課模式的感覺」，會慢慢從 15 分鐘，延長到 30 分鐘甚至更多，最後變成 50 分鐘。

曾經遇過幾個孩子，之前家長或老師都因為擔心孩子坐不住而讓他們上半堂課，第一次來我這邊上課時，以前一、兩年的課像是沒上過鋼琴課一樣，我將他們調整成一堂課，後來證明了其實完全沒有大人擔心的問題。與其事先擔心孩子會坐不住，不妨先試試，多實驗看看吧！

請家教還是去老師家上課？

請老師來家裡上課最大的優點，是省去了交通接送的時間與麻煩，而願意跑家教的老師，通常費用也還不會太高。要注意的是，家裡的鋼琴盡量別擺放在客廳，盡可能在一開始規劃時，便擺放在房間裡。一般而言，開放空間中常會有人走動，孩子不易專心，或者過於放鬆，動不動就要上廁所、喝水、叫媽媽。最怕的是，孩子在客廳練琴，家長在一旁看電視，卻要孩子專心練琴。上課時有人在旁邊走來走去，都會讓上課效果不好，思緒容易中斷，所以上課時，在房間裡相對是比較好的。當然，以練琴來說，有些孩子練琴時傾向有人陪，不喜歡一個人在房間，或者在房間裡練琴思緒就飄走、發呆，也很常見，需要多加觀察。

旁人的走動對許多孩子的打擾是很明顯的，我總要求自己的學生來上課時準時按鈴，千萬別早到，因為若早到十分鐘，常常前一個學生要不就頻頻斜眼偷瞄下一個學生，要不就不自在，那十分鐘的上課效果大打折扣；同理，若剛好遇到家長比較晚來接，下一個學生上課時，也常常因前一個學生還在旁邊，不容易進入狀況，直到前一個學生離開為止。

　　去老師家上課，需花費較多的時間，而只願意在自家上課的老師，通常收費等級也較高，優點是孩子會有「要去上課」的感覺，更容易重視這堂課，因為不屬於他的地盤，造次程度自然降低，而且老師家通常使用的是平臺鋼琴，孩子也可以藉此在上課時以平臺鋼琴練習。

鋼琴老師沒告訴你的第 2 件事 ————

　　　　團體課，玩樂開心即可。進入一對一，
　　好的老師、配合的家長、孩子的習慣建立，缺一不可。

3

「老師，我的小孩只是學興趣……」

　　許多家長會跟老師說：「我只是想讓孩子學興趣。」其實，幾乎沒有老師會在一開始就將孩子設定為「以後要走音樂這條路」。我們傾向不需太早為孩子決定未來，也建議家長持著這樣的心態。如同我們讓孩子學書法不是為了成為書法家，學作文不是為了成為作家，學圍棋不是為了當職業棋手，補英文也不是為了以後要念英文系。

　　音樂這條路不是想走就可以走，除了孩子必須自己想要、很願意努力，並已經擁有一定能力，外加有家人的支持。唯有如此，老師才會建議學生走音樂這條路，不，也不算是建議，而是若學生想要，老師則協助完成他的心願。孩子以後想做什麼，想走哪條路，讓他們長大以後自己選，在那之前，幫助他們維持該有的能力，以便未來可以選擇，就可以了。

　　「只是想讓孩子學興趣」這句話最常出現的時間點，除了第一次見面外，還有便是「老師要求孩子得練琴」的時候──「我不想逼他，只是讓他學興趣」、「我們活動很多，他還要考試，沒時間練琴，他只是學興趣」。家長希望孩子只是學興趣，那老

師該隨便教嗎？我想，不管哪一種才藝，家長應該都不希望老師隨便教吧？不希望老師隨便教的原因，不就是希望孩子能得到好的對待、優質的教育，然後可以學得不錯、學得好嗎？那麼，練琴就是必須，無關「學興趣與否」。

常見的幾種家長類型

客氣天真型

「我們只是學興趣，程度也沒有很好，不需要特別找好老師吧？我們先在住家附近找個方便又便宜的老師，過兩年再找好老師。」

建議不管孩子在哪方面的學習，都需要找好老師，好老師會讓孩子一開始就養成好習慣，用對的方式彈，會幫孩子注意很多東西。我們要謹記的是，如果已養成彈琴的壞習慣，前面花的學費與時間全部浪費事小，要幫孩子改掉壞習慣則需要更多時間與心力，改的時候不僅老師辛苦，孩子也得承受更多的心理考驗，這也是為何很多老師很害怕收到習慣已經學壞掉的孩子。

先亂學一通再來改，畢竟不是聰明的作法。學鋼琴是一項長跑型學習，它需要持續且連貫，還很需要方法，最好盡可能避免錯誤。

精打細算型

「學鋼琴只是娛樂，這種學校不考的東西，以後也不一定要走這條路，花那麼多時間金錢，值得嗎？」

其實，學習任何技能都一樣，為的不過就是讓孩子擁有一項

基本能力與素養。學得好，才會增進「學習」這件事本身的能力，好老師會影響孩子的思維，學習能力好，學什麼都容易上手。有了良好的學習力，以後孩子自己想走什麼路，才有選擇的機會，而不是被選擇。學興趣不一定要很積極，但至少要按部就班學好。若沒好好按部就班學呢，萬一有一天他突然想念音樂系呢？屆時才發現自己能力差太遠，根本沒有去考的資格，這便是自己沒得選，只能被選擇。

若能好好學，孩子學習能力變好，對音樂有情感連結，不值得嗎？再者，古典音樂領域又深又廣，需要多年的接觸與聆聽才會熟悉，以現實面來說，它有一個獨特優勢，便是古今中外皆共通，具有國際優勢，長大出國出差跟客戶閒聊之餘，或出國念書跟同學聊天，發現彼此都接觸古典音樂，淺一點的聊聊自己學了多久彈到哪，深一點的聊聊哪個鋼琴家風格如何，增添一項共同話題，亦顯親切。

自由開放型

「老師，我覺得學音樂應該是一件很開心的事，他應該要自己去練，我不想逼孩子。」

這類型的家長通常人都很好，很願意幫孩子找好老師，不計較，不願意給孩子壓力。但因為一心想當自由開放的家長，最怕哪天孩子哭鬧著說：「都是你逼我的。」那爸媽便要心碎滿地拾不起。

開放自由之下的盲點

決定要讓孩子學琴之前，一定要問過孩子想不想學，讓他自己決定要不要學。如果一開始孩子沒意見，學了之後真的很沒興

趣、不想學，那真的別勉強，也別覺得可惜，有意義的學習項目還很多，不妨讓他試試別的才藝或運動，讓他從別的項目去建立學習習慣，那也是很好的。

但大部分的孩子，其實是喜歡音樂，也願意學的，就是「懶得練琴」。不主動練琴的孩子滿街都是，你家孩子絕不孤單。他們恨不得可以玩手機遊戲，都不用練琴，隔天睡醒自然彈得很好「啵兒棒」，恨不得睡覺的時候，有小精靈幫忙寫好功課，他只要負責各種玩耍就夠了。熟悉嗎？這就是孩子的天性啊，但你也只能告訴他：「誰不想要半夜來幫你做功課的小精靈，我也好想要，如果你真的有萬事 OK 小精靈，請幫我也訂一隻，如果沒有，上述那些你可以想得開心，夢作得美、作得歡樂。但親愛的（小笨鬼），天底下沒有這種事。」

1・「基本要求」與「逼迫」是兩回事

要求孩子練琴，是在建立價值觀，讓他們知道不管學習什麼，都需要付出努力，如同他們必須理解「回家要先寫功課」、「老師交代的話要做」、「玩具玩完了要自己收拾好」般，鋼琴老師得要求孩子手型姿勢站好，如同學校老師得要求孩子把字寫端正；老師得要求他們仔細聆聽聲音，對聲音有要求，才能達到培養美感的目的，如同家長要求他們將衣服穿好，手洗乾淨般。這些都是基本要求，更何況，藉由學興趣來建立他們擁有「為追求美好事物或自己想要的東西而付出努力」的價值觀，不是很棒嗎？

如果孩子不想學，硬要他學，那是逼迫；但教他們建立習慣與態度，是基本要求。許多時候，是家長看得太嚴重了，以為是對孩子做了多大的要求與束縛，卻忘記，這些真的只是基本要求。

2‧沒有人會對學不好、毫無成就感的事物有興趣

想要孩子學得快樂，卻忘記孩子要學得快樂的方式有很多，唯「不願意付出」不在此列，因為，若沒有付出，不久之後他便會痛苦。當他發現學習愈來愈難，而他的能力根本跟不上時，就會挫折，再加上本來沒有練琴習慣，突然要他克服惰習開始練琴，他更加痛苦、力不從心，便會開始排斥。一旦學不上去，或彈得不舒服，就會開始想逃避，久了就真的變成沒興趣，不喜歡了。因為沒有一個人會對學不好、得不到成就感的事有興趣。

如果只想快樂，沒有要學習，其實不太需要讓孩子學樂器，因為學樂器，練習是必須，也的確是件有點辛苦的事。「快樂學習」的重點在於「學習」，非指純粹的快樂，不然整天玩就好了。剛開始，要付出努力或許孩子會覺得辛苦，好在，練琴雖是一件麻煩事，卻同時也是一件很容易有成就感的事，因為只要乖乖按部就班照著老師的話做，一切努力馬上就會回饋在自己身上，「快樂」就會跟著來。

學得好、有成就感，孩子就會愈喜歡。對大部分孩子來說，等到真的理解並體驗到「經過努力嚐得果實的快樂才是真正的快樂」時，即便努力的過程很辛苦（用對方法與建立習慣可以降低辛苦感啦），甚至會看到他們一邊哭一邊練、練到一半練不好敲鋼琴出氣，但他們還是會繼續練。

所謂的快樂學習，是學得好學得正確，然後順順的往上。希望孩子學得快樂有興趣，建立正確價值觀與習慣幫助很大。快樂活在當下，絕不是不用對自己負責任，反之，若正面迎接，獲得成就感後，也會變得更有興趣。

培養興趣，聽比彈重要

家長比較不知道的是，聽比彈重要。想讓孩子接觸音樂，希望未來音樂能成為孩子的興趣，未必要學琴，但一定要聽音樂。不妨平時在家裡或開車時播放古典音樂或愛樂電臺當背景音樂，或者買套給兒童的古典音樂 CD，有空的時候參加親子音樂會，在他的生活裡置入音樂。

當孩子聽得多了，養成習慣，音樂在生活裡成為自然，也就容易喜歡上，這也就是所謂的培養及潛移默化。而習慣聽好的聲音，耳朵才會變好，也才是真正「接觸」到了音樂。對於沒有學琴的孩子，有音樂常伴，會讓孩子對音樂產生興趣；而有學琴的孩子，聽音樂也能為學琴之路帶來良好的效果。

若孩子沒有聽音樂的習慣，練琴過程又難免枯燥困難，上課時老師又沒有帶領聽覺以及學習上的樂趣，孩子對音樂基本上是無感的，那麼長大後對音樂變得更無感也是正常；在這種情況下，想藉由學琴培養孩子的興趣，便是搞錯了方向。

總結整篇文章討論的種種，若花了許多時間金錢隨便學，沒將功夫學到身上或增進任何學習能力，開始學不上去而反感逃避，亦沒跟音樂產生任何連結，更別說每次彈琴只是在製造噪音，沒培養出美學或細微觀察，這樣真的無所謂嗎？孩子會變得有興趣嗎？記得，按部就班做好該做的事，不僅建立孩子心性，也容易將一門技藝學好，得到的益處，絕對不只是「會彈鋼琴」而已。

鋼琴老師沒告訴你的第 3 件事 ────

在按部就班裡，給予彈性。

孩子初學琴，可以先買電鋼琴嗎？

有一種古老的觀念，叫做「要學鋼琴就一定要買鋼琴，不可以練電鋼琴。」蔡老師開門見山回答：「先練電鋼琴，當然可以。」最常見的情形，不外乎是家長想讓孩子學琴，但家裡沒琴，買了鋼琴又怕孩子只學一下就不學了，萬一真如此，鋼琴便只能淪為占空間的大型家具。市區寸土寸金，不久後，鋼琴上堆滿衣服與雜物，只能默默在角落哭泣。

電鋼琴的莫須有罪名

鋼琴老師們不讓孩子練電鋼琴的原因不外乎：「觸鍵太輕，孩子練久了會指力不夠」，以及「沒有鋼琴的音色，彈不出音色變化」。但是，在我們將孩子的觸鍵問題怪罪於電鋼琴之前，不妨先反過來想想，為何坊間這麼高比例的孩子用鋼琴練琴，觸鍵卻還是亂七八糟，學了多年還是彈不出音量，或是只會亂壓琴，呈現所謂「沒指力」的問題？甚至有家長在孩子還很小時就買了五號或七號平臺琴，照理說，大琴觸鍵比較重，也不見孩子練完

後指力變得比較好，彈琴也還是沒音量？

再者，學生用鋼琴練，真的有彈出好音色，甚至有音色變化嗎？那為何很多學生彈鋼琴多年還是毫無音色，甚至彈奏出尖銳刺耳的噪音，更有許多科班學生練到音樂系畢業還是沒音色變化，作品從巴洛克、古典時期到後浪漫與現代樂派，不論巴赫、貝多芬、蕭邦、德布西、普羅高菲夫，皆以同種觸鍵同樣聲音打天下，稍稍有些音色變化似乎成了很了不起的事？

問題出在哪？還是得回歸問題的核心癥結點：「孩子到底怎麼彈琴，老師如何訓練學生，是否讓孩子以正確的方式彈奏？」

觸鍵與指力

基本觸鍵的重點，在於指節穩定度，與指尖觸感的敏感度。所謂指力，其實是「指節的穩定度」，一般傳統以為「彈大聲」跟「刻音」就是「指力強健」，導致孩子常常亂壓琴，是件很可怕的事。施力點錯誤，會導致彈較難的曲子時一下就手痠，始終彈不出聲音，或因亂壓琴而發出尖銳刺耳聲。在初學時期，要先訓練孩子指節穩定，而不是先求音量。拿鋼釘彈琴跟拿海綿彈琴是不一樣的，拿海綿亂壓根本於事無補，通常指節一穩定，聲音也會跟著大很多，而下鍵時，記得除了要彈的手指，其他的手指不會飛起或翹起，才是放鬆。

只要訓練指節穩定，並習慣彈琴的時候懂得如何架穩指節及感覺指尖（有肉的部分，而非靠近指甲處），彈電鋼琴跟鋼琴是沒有差別的，甚至學古時候的人，在紙上畫鍵盤練習也可以。只要施力方式正確，初學用電鋼琴學個一、兩年不是問題。同理，若施力

方式不對，該注意的沒注意，用鋼琴，甚至平臺鋼琴練也一樣沒聲音。所以對初學者來說，重點在於彈奏方式，而不在樂器本身。

「可是，他習慣彈電鋼琴，彈鋼琴會不習慣，所以手指小關節就凹下去或者用壓的了。」很多人有這樣的困擾。但是，傻瓜，一生都得適應不同的鋼琴，是鋼琴人的宿命，每個學生來我家上課彈平臺鋼琴時也都覺得不習慣，難道要叫每個學生家裡都買一臺平臺鋼琴嗎？即便是平臺鋼琴，每一臺觸鍵也很不同。因此，再強調一次，對初學來說，重點在於訓練方式，不在樂器本身。

當然，蔡老師並不是在提倡練電鋼琴，如果要彈得好，過一陣子得換鋼琴。

那麼，買鋼琴還是電鋼琴？

假使家裡原本沒鋼琴、空間不大，亦不確定孩子會學多久時，可以先買電鋼琴學一、兩年再做打算。建議買 88 鍵最基本的產品就可以了，除了好搬運不占空間，未來若太晚需要練琴，還可以載上耳機練不會吵到鄰居。不需要買高階版或者標榜觸鍵聲音如鋼琴的電鋼琴，原因如前述。我也有一臺電鋼琴，當初是為了可以讓幾個學生同時上課和練琴而買。現在若有姊妹檔一起來上課，便可以一人使用平臺鋼琴上課，另一人在房間裡戴著耳機練電鋼琴。若是我自己深夜需要練琴，找音背譜階段亦非常實用。

當然，電鋼琴終究只是替代品，若孩子彈出興趣，確定會學下去，還是得換鋼琴，因此，若沒有預算及空間問題，可直接買鋼琴，也請記得要找好的調音師定期維護。有些家長認為既然買了鋼琴，就該要求孩子更堅持，那也是一件好事，畢竟練琴需要

堅持與穩定不斷，不管以後孩子是否要走音樂，建立持之以恆的態度都是好的。但孩子的人生很廣，千萬別因為買了琴從此決定孩子的人生方向。

　　若學到一個程度，除了一定要換鋼琴，如果老師家是用平臺鋼琴教課，那就更好了。平臺鋼琴的聲音觸鍵跟直立鋼琴不同，可教的音色觸鍵更完整，也代表著老師自己的基本專業要求。

鋼琴老師沒告訴你的第 4 件事 ─────

　　　　　說著初學琴絕對得買好鋼琴的老師，
　　　　　其實是沒弄清楚初階的訓練本質。

| 溫馨小提醒 |

樂器的好壞當然重要，但更重要的畢竟還是彈奏者本身的技術與耳朵。例如提琴，大部分的歐美留學生通常都用著一般的琴，真正演出時再去租借好的名琴。臺灣有些音樂班家長太急於希望孩子有考試的優勢，而買很昂貴的提琴，其實不一定必要，中等或中上等級的提琴已很足夠。

在此，也要呼籲大家善待樂器，定期保養自己的樂器，尤其音樂班、音樂系學生，請務必善待學校琴房的公用琴，彈琴之前看看它，彈完要離開前也看看它，畢竟樂器是有靈魂的。

感覺不到？傻孩子，沒靈魂的是你，不是鋼琴。

該不該陪孩子練琴上課？

「老師，我陪他練琴，叫他再彈一次他就發脾氣，跟他說彈錯了他就頂嘴說沒有，然後說我不懂，每天陪他練琴我都快氣死了。」

陪孩子練琴，常演變成令人害怕的親子戰爭，孩子最常講的就是「我練好了」、「你又不懂」，一句話惹惱家長。許多家長上班壓力很大，回家還得料理三餐處理家務、盯孩子功課，萬一不小心多生幾個，應該常常恨不得將孩子塞回肚子裡，愛並痛苦著根本是媽媽的生活日常，累個半死還搞得親子關係不好，我懂我懂，媽媽心裡的苦我都懂。

陪孩子上課、練琴的優缺點

到底該不該陪同孩子上課，這得視每個孩子狀況不同而定。陪孩子上課最大的好處是，家長可以更清楚孩子的學習狀況，回家時可以輔佐孩子練習。一開始學習，回家有家長幫忙輔佐練琴、叮嚀步驟是非常好的，前提是家長在現場真的有跟著上課，而不

是在旁邊滑手機，若老師指出孩子有哪些問題、回家練習步驟到底是什麼，家長根本都搞不清楚，那陪上課就達不到任何效果了。

若平常媽媽比較寵溺，屬於比較會跟媽媽賴皮的小小孩，往往在媽媽陪同上課時，會不專心，頻頻想轉頭去向媽媽耍賴，無法好好進入上課模式，這種狀況下，就不建議家長陪同。這種孩子通常只要媽媽不在，上課就會明顯地很專心，即便有分離哭鬧症狀，通常也是暫時的，一下子就好了，當只剩下他和老師時，也較容易建立上課模式。

有些孩子則是若家長在場，會比較不自在，或者遇到比較緊張型或愛面子的媽媽，常會在上課時，孩子一彈錯便「嘖」一聲，多彈錯幾次，可能老師都還沒出聲，媽媽已經受不了：「你那裡不是練很多次了嗎？怎麼還一直彈錯！」「你再給我彈錯一次你試試看！」到最後孩子上課會變得過於小心翼翼，彈錯了，即便媽媽沒出聲，孩子都可以感覺濃濃殺氣從媽媽那頭蔓延過來。這樣上課，媽媽真的壓力太大了，會搞得媽媽太緊張，孩子也很緊張，老師也不知道怎麼上課了；若是這樣，媽媽還是去附近咖啡店獨享時光，給自己一點呼吸，也給老師跟孩子一點時間與空間。

有些老師上課時，家長在旁邊，也可能會比較不自在；另外，上課時只有老師跟學生，老師可以更直接了解孩子的性格，給孩子主動說話的機會，抓到性格後，就好調整上課的內容和方式，也不會出現老師問什麼，家長搶著回答的狀況，漸漸的，師生感情也會比較靠近。這點很重要，若師生感情佳，孩子也會更願意聽從老師的話，更在意鋼琴課。當然，前提是要找一個家長可以信任的老師。

　　若沒陪同上課，但希望了解孩子上課狀況與注意事項，老師可在課後向家長說明，或者將該注意的重點及彈法用 **Line** 等通訊軟體錄影後，再傳給家長，讓孩子和家長回家看。

　　建議家長不妨前幾堂課陪孩子上課，了解孩子的學習狀況與老師的方式，再試試不陪同孩子上課時，孩子的上課反應及效果如何，讓孩子漸漸單獨上課，自己負起責任，是比較好的。

　　至於「練琴」，對於剛開始跟新老師上課的小小孩來說，家長陪同練琴是有好處的。因為孩子自我控制力低，可能從頭彈到尾亂彈，該注意的地方總無法注意，需要大人在旁制約，帶他一個步驟、一個步驟執行，讓他穩定下來。理想的狀況是，老師上課時，照步驟帶領孩子練過，頭幾次需多陪練幾次，回家時再由家長繼續執行，直到孩子習慣這些練習步驟，穩定了，就可以不需陪同練琴了。

降低親子戰爭的幾個方法

　　陪練時，盡量保持輕鬆的心情。一起唱唱譜動動手，彈錯了以「哈哈哈，好好笑噢」的方式再來一次，但若遇到孩子一直鬼打牆，不聽話還頻頂嘴，大人很難不上火，這時可以先暫時抽離，或者交代他先練哪一段，然後讓他自己練即可，家長先去做別的事，孩子不會被盯得心煩氣躁，媽媽也不會分分秒秒惱火，例如：「那你現在先練這一段的左手，指法要正確喔，練好了我再來幫你看有沒有不小心練錯了，十分鐘可以嗎？」當他知道現在要執行哪件事，而且要在多少時間內完成，會較專注，可以十分鐘後再回來問他「練好了嗎？還是你還需要一點時間？」（語氣與態度讓孩子覺得媽媽是在幫助他為佳，而非叮嚀他。）

　　若孩子明明彈錯，還頻頻狡辯，「搬出老師」是個好方法。不妨告訴孩子：「你練好了呀？好喔，那我們錄影這段給老師看。」或者說：「老師說你今天要錄這段給他看有沒有正確。」錄完影讓他自己看過，孩子本身覺得滿意，認為可以傳給老師時，再傳給老師。當他知道看的人是老師，自然會謹慎些，媽媽也不用花力氣跟孩子爭辯對錯。

　　方法都是可以多方參考的，有時同一種方法用久了，孩子會變得油條，得視情況轉換才行。

　　若真的不行，也不想讓親子關係變得過於緊張，就花錢省事吧！暫時改為一週上兩次課，讓老師去盯他，或者維持一週一次鋼琴課，但週間暫時請陪練老師來幫忙。若能拯救親子關係又能讓孩子學習運轉變好，這錢會讓你花得感動涕零的。

關於陪練老師

　　有些家長會幫孩子找陪練老師，但千萬要留心，如果陪練老師的教法和老師不一樣，孩子會很錯亂；另外，若陪練老師直接告訴孩子怎麼彈，或只是讓孩子不停地從頭彈到尾，會導致孩子更加不用腦袋，成為一個木偶人。

　　因此，陪練老師最好能由鋼琴老師建議人選，不要自己亂找，就算是自己找的，也最好跟老師討論，讓他們彼此能有所聯繫。經鋼琴老師認可的人選，比較沒有品質風險，且鋼琴老師能確實告訴陪練老師要幫孩子什麼地方，讓孩子的學習效果變好；而陪練老師若是老師認識的人，幫孩子陪練時也會比較投入、清楚狀況，亦能隨時向鋼琴老師回報孩子的狀況。

陪練老師該做哪些事？

陪伴、輔助孩子將譜練熟，分句、分段、從分手到合手都「彈
──正──確」。若能照顧到讓孩子彈熟、彈正確，就非常到位、
非常棒，其他的音樂處理或彈法技巧讓原本老師教即可。所謂的
「彈正確」包括：

✓ 確認學生用對指法。

✓ 遇到節奏問題時，輔助孩子，但讓孩子自己想好節奏後再
　彈。

✓ 音彈正確，必要時先請孩子唱譜＋打拍。

✓ 看清譜上所有記號，包含所有連、斷，與力度記號等。

✓ 原本老師慣用的其他練琴細節與步驟。

合適的陪練頻率

通常需要陪練的孩子，都符合「算是喜歡音樂、願意學琴，
但惰性太強」，或者面對新曲子總懶得學、覺得耗力，以至於整
週都沒練，或總只是坐在鋼琴前放空應付家長，長期下來沒有進
度。對於這樣的孩子，陪練老師一週帶一次就會有差，若有 2~3
次，成效會好非常多，不過，其他天還是必須自己練，請陪練老
師給隔天該練的進度。

當前一天陪練老師才帶過，自己練時也會感覺好上手許多，
通常也比較不會排斥練習。所以，陪練老師千萬不要每天到，久
了孩子會依賴，等到譜上的東西都正確會彈，即可先暫停陪練。

陪練老師的忌諱與建議

陪練老師就是小老師的角色，基本上就是盯孩子練琴，最忌

自作聰明教孩子音樂詮釋與彈法，還自以為是負責任的表現，因為太有可能跟原本老師教的不同，導致孩子錯亂，兩邊都學不好。所以，音樂及詮釋、結構上等更多東西讓原本老師教即可。若覺得孩子彈法有問題，應與孩子老師溝通，否則只會誤事。

陪練老師不該只是坐在那裡，要孩子一遍又一遍從頭彈到尾，但更忌諱直接彈給孩子聽，讓孩子複製。建議聽孩子彈過一次後（以句或段為單位）確定孩子理解正確，可在旁邊盯他彈正確的3~5遍；若以段落讓他練習，可先帶他執行一次鋼琴老師要的練琴步驟，告知練法後，亦給他10~15分鐘練，10~15分鐘後驗收，在那期間可做自己的事，給孩子一點空間。有時間壓力要完成某個段落，通常孩子就會比較集中，也會非常有效果。

當然，家長若看到陪練老師在一小時的鐘點之中，還做自己的事情，難免感到有些疑慮。若遇到這樣的狀況，我們建議家長著眼於長遠與實質層面——只要能夠真正幫助到孩子，就划得來。例如，老師若直接彈給孩子聽，孩子很快就會彈沒錯，但會導致孩子不自己注意看譜，整堂課孩子不會思考也來不及思考，只會變呆，遇到下一首時，一樣什麼都不會了。讓孩子在陪同下建立思考、慢慢進入自己能運作的模式，一陣子過後便能自己運轉，不再需要小老師，才是請陪練的主要目的，也才是最划算的。孩子不是不會，只是懶惰不練，或者跳步驟亂練。

不妨也可以想像我們請數學家教時，老師教了一個觀念，得讓學生馬上練習寫題目，不可能光自己講得很開心，然後直接告訴他答案。真正的練習，是要確認孩子執行正確，或是在有限時間內執行熟練對吧？這時，老師先做自己的事當然無所謂，規定

時間內寫完後再驗收、檢討問題也很正常，畢竟我們要看的是結果與成效，孩子到底是否經過思考。同樣的概念放到學琴上，則是得確認完孩子有注意到「所有該注意的事」，所以，給孩子有時間自行運作、馬上練習「如何練習」，許多時候也是必要的，<u>自我運轉能力才會慢慢提升。</u>

陪練老師的功能，只是要讓孩子把音符練熟、習慣練琴步驟，通常一陣子就會有好成效。如何知道陪練老師是不是偷懶，其實不是重點，只要觀察成效──如果都沒效，老師再認真也沒有用。陪練無效的時候，試著溝通檢討問題，或者換人，甚至停掉，請跟自己原本的老師討論，相信老師會幫你判斷。

合理的陪練老師價位

陪練老師的建議價位約在 600~800 元，差不多是音樂系大學生的家教價位。前面提到的陪練需求，底子好的大學生就可做得很好（但還是要挑過，請跟自己的老師討論），低於此價位不合理，再找一個底子不好的來陪只是更添自己麻煩；高於此價位沒必要，高於此價位通常不會只當陪練老師，會想教東西，教得也不一定好，會讓孩子錯亂，失去找陪練老師的目的。高於此價位，不如請自己老師挪時間一週再多幫孩子上一次課。

家長與學生不知道的小祕密

一堂 60 分鐘的課，老師上課時，可以盯著你放空假裝有在聽，也可以走去倒水同時還聽得到你哪個手指的聲音不對；可以多上

半小時讓你覺得賺到，但坐在那放空看你彈，或教（說）一些表面的東西，亦可花 50 分鐘精準講出重點，一堂課講一、兩個技巧或重點，只要學生真正學會，就是累積了實力。有能力又負責的老師絕不是以「上了 50 分鐘還是 70 分鐘」來看，而是以「用心與成效（能力）」來看。所以，早期的年代，甚至有家長會要孩子拿時鐘計時看老師有沒有上滿 60 分鐘、錄音查看上課有沒有在聊天，其實是件非常愚蠢的事。

優秀又盡責的老師，除非覺得家長根本不在乎亦不配合，而感到心灰意冷，否則老師絕對會想把孩子教好，無法看著孩子沉淪不管，老師程度愈高，自然細項的要求標準就愈高，程度不好的老師就算花了三小時上課，大多時候只是浪費時間，甚至幫倒忙。

鋼琴老師沒告訴你的第 5 件事 ————

別跟老師計較時間，當自以為賺到，
可能就是老師保留到底要教給你多少東西的開始。

6

一天練 2 小時？不准！

課間，問一對可愛的國小姊妹：「你們現在一天練多久琴？」

姊妹：「2 小時。」

蔡老師：「蛤？不准！這週不准練那麼久，頂多 70 分鐘，如果覺得都有做確實，你覺得 50 分鐘就可以練好，那就 50 分鐘即可。」

姊妹：「但我們會先練音階半小時……」

蔡老師：「蛤？10 分鐘就夠了，最多 15 分鐘。」

姊妹倆嘴巴微開，傻呆的望著我。

蔡老師是不是人很好、根本天使來著，竟然叫學生別練太多琴，把時間拿去玩？

到底，多久是最佳練琴時間？

為什麼小姊妹不可以練 2 小時？又為何我卻要求另一些學生一天練 3~4 小時——早晚各 1.5~2 小時？

通常，我會跟每個學生討論出適合他們的練琴時間，去了解學生「可以練琴的時間有多少」、「花了多少時間完成練琴」、「該花多少時間練」……，依可以練琴的時間多寡分配作業範圍，視個人情況了解實際練琴時間後，檢討其效能，按階段性不同去做調整，久了，學生就能抓到自己的練琴步調。

故事中的小姊妹因為是新生，正值調整手型、重新訓練手指的階段，這種時候，不管年紀，最忌諱的都是「練太久」，所以老師功課也不能給多，重點在質精而非量多，以短少但多次，取代一次彈很多。第一週甚至只要每天練幾次老師交代的手指練習即可，不用花什麼時間，讓手指養成每次皆以正確的方式彈奏——每次執行的正確率愈高，習慣就愈容易建立，順利的話，1~2週就可以建立好新習慣。若彈太多則容易不專心，手一定會自動回到舊姿勢亂跑，一次花的時間愈久，腦袋愈容易花很多時間放空，於是，手指轉錯、彈錯，自己也沒發現。但是，手指是會有記憶的，就算你沒發現彈錯轉錯，手指可是記得非常清楚。於是，常常好幾週過去了，還在鬼打牆，一點兒也改不過來。

彈正確是練出來的，還是憑機率？

我總跟學生說，彈錯一個音，至少要前後接著「連——續」彈正確的三次，才能修正記憶，最好再接著用背的彈兩次，效果更好。也就是說，一個壞細菌，至少需要三個好菌才能消滅，而

且三個好菌還得綁在一起。好菌養齊了，後面的運轉才會開始正向加速。學生幾乎都是彈錯了一次，發現錯了再彈一次，然後還是錯了，再彈一次，喔彈對了，然後就呼嚕嚕往下彈了；結果，明天再彈這個片段時還是錯，後天也是……。上課時，還是彈錯了，淚眼汪汪覺得自己怎麼練都還是錯，好委屈，甚至練到很生氣，開始敲鋼琴，或者右手打左手，罵它怎麼這麼笨一直錯。老師在旁邊都不知道他們在演哪齣，但孩子總很愛演，我小時候也演了不少次。

我總告訴他們：「因為你沒告訴手什麼是對的，剛剛那次正確的，是剛好彈到對的音，是不小心彈正確的，不是練出來的，手下次怎麼會知道哪一個才是對的呢？」

功課的內容與分量，決定該花多少時間練琴

聽起來似乎是常識，人人皆知的一句話，但套用在練琴上，總是被忽視。很多人容易陷入不管內容，反正有時間練愈久愈好的陷阱裡。舉例來說，小姊妹現在功課是什麼？她們正從基本抬高手指開始調整手，所以回家第一件事是練基本「抬高手指」。

我讓她們練一個調的音階，1~2 個八度，分手練。前兩、三天手指需要仔細而慢的控制要彈的那隻手指抬高，其他不彈的手指放鬆垂下，讓手習慣獨立運作的感覺，或許會需要 15 分鐘練習，但只要手指習慣了之後，這個小練習，10 分鐘練完是正常，只需要確定有練正確即可。也可以用哈農來幫他們練手指抬高，但因為此時重點不在訓練「量」與「快」，所以每週只挑一首的前三小節來當手指抬高的練習即可。記得，糾正手的階段，量少才容易從頭到尾專注。

姊姊的巴赫與莫札特，也特別挑了 16 分音符片段特別練抬高手指。這因為現階段她的重點是先把抬高手指練好，就讓每本課本都練到抬高手指，不同曲子是讓她們用不同音型去練抬高手指，也比較不枯燥無聊。練其他技巧時同樣道理。只要是重點式練某一小技巧的話，分量就得短而精，才容易集中精神去修正。

因曲子間需要，姊姊多教了單獨的大拇指練習，所以她還需要單獨挑大拇指練習片段之處出來練；妹妹則是多了雙音手架好的單獨練習（我另外設計了不同種指法的雙音小練習）。讓她們第三件事情才是分手、分段走曲目，或者合手，範圍不多，他們認譜也沒有問題，因此不需要很多時間。若是視譜有問題的孩子，則需另外有唱譜功課（先唱接下來要彈的曲子，而非視唱課本），時間可多些，一天唱譜部分可花半小時，或一天兩次，唱譜打拍共一小時。

誰需要練 3~4 小時？

有些小二、小三的學生非常認真，每天都練 2、3 個小時。當然不是說認真不好，而是要檢視練琴問題。通常小三生曲子都還很短，不應該花到那麼久的時間。倘若是剛開始要惡補以前沒被培養起來的習慣，需花多點時間，是可以的，但必須趕緊將效能運轉起來。因為，如果在小三曲子還短的時候，就得每天花 3 小時練，到了國中曲子長的時候，難道要每天練 8 小時嗎？就算每天練 6 小時，別人卻可能只花了 2 小時就練完你在練的內容，難道你不想擁有只花 2 小時就能練好的能力？

需要練到 4 小時以上的學生，通常都是大學生，或者已經熟知練法，對於運作方式也擁有基本正確認知的學生。通常在曲目變多也變長的時候，可能是〈德布西快樂島〉＋〈蕭邦敘事曲〉

這種長的曲目，光把音找完、練熟背好，就需很多時間。

　　暑假是一天當兩天用的黃金好時機，但曲目與練琴時間愈多，上課時間也不能太少，否則一堂課根本上不完，有的曲子隔太多週沒教到，萬一學生都練錯的練成了習慣改不過來，就只能整首放棄，換下一首新曲子重新開始。若暑假一天當兩天用，最好一週上兩次課；若覺得一週兩次費用負擔太高，兩週上三次也很好，或者一週一次但時間拉長，多跟老師討論，經驗多了就會抓到最適合自己的步調。

　　曲子多時，每首曲子分配的練習時間很重要，記得我念大學時，要準備第一場個人獨奏會時，覺得曲子很多，練 A 曲時，覺得 B 曲還沒練，練 B 曲時，又覺得 A 曲還沒練好，總是練得心慌，於是課堂上我問老師，以我當時的曲子及狀況，到底該怎麼分配每首曲子的練習時間。

　　很多時候，學習或做事的成效不彰，並不是沒有能力或毫無資質，而是分配不宜或心慌意亂、不知所措，需要有經驗的人幫助你依狀況來建議練習方式，當心裡踏實了，花一樣的時間，效果一定穩當許多。

鋼琴老師沒告訴你的第 6 件事 ————

　　學會如何分配練琴。量少而質精，質穩後增量。

│溫馨小提醒│

音樂班裡，很常聽到家長跟孩子說：「你樂器是主修，樂器練一小時，鋼琴練半小時就好了。」或者「樂器練兩小時，鋼琴一小時或半小時就好。」

家長忽視的是，鋼琴曲子通常都很長，而且要背至少兩個聲部，以練一首曲子來說，鋼琴左右手可能才找完音，其他樂器或許已經練完旋律背好了。建議若是樂器主修，可以樂器練 1~1.5 小時、鋼琴練 1 小時；若鋼琴主修，則鋼琴練 2 小時，樂器練 1 小時。基本上這樣是較合理的，但記得還是要跟自己的老師討論，再執行看看結果如何，畢竟曲量與個人階段性的狀況不同，也常會調整時間分配。

另外，大人千萬別在孩子面前慌亂，就算孩子本來不慌，擁有處理好事情的能力，都會跟著慌，結果什麼都沒做好。心理狀態很容易影響學習效果。考學科前，叫孩子別練琴專心讀書就好，考術科前，又要他惡補，只練琴就好──這個景像熟悉嗎？

一開始學琴，最好就養成練琴如同每天要吃飯般自然的習慣，就算考前也一樣。只要心理狀態與時間分配得宜，考學科前依舊練一小時琴，孩子絕對能應付。建立好的習慣穩定成長，持平常心，以後什麼都能應付得很好，若一開始建立錯誤心態，未來就會被事情逼著跑，或只能追著考試跑，什麼都做不好。

不管家長抑或老師，大人的功能，是讓孩子成為真正受益者。

7

練琴必備，譜上必有

記得剛到紐約曼哈頓音樂院念書時，學期初第一個鋼琴班會面，俄國教授 Nina Svetlanova 的全體學生聚集，由最資深的博士班學長姊，為新生說明老師的基本要求：

✓ 上課不能噴香水。

✓ 生病不能去上課。

✓ 上課不可以早到，早到請在外面等時間到才可以進來，遲到不可超過五分鐘。

每個老師都有自己的習慣，不能噴香水，因為有些香水對不同的人來說很臭，老人家敏感。生病必須請假，畢竟一對一的近距離教學容易傳染，老人家無法承受被傳染的風險，也不願受了風寒再傳染給其他學生。（所以大家記得若感冒去上課，一定要戴口罩，才不會互相傳染。）上課早到是亞洲學生的壞毛病，國外非常重視時間，時間就是金錢，老師不太會耽誤你的時間，同樣的也不願意你干擾到他人的時間。

除此之外，Nina 很少畫譜，但她要求譜上一定要有的就是指法與踏板記號。有一次，在我前面上課的學生拿著筆拚命圈著她忽視的錯音或力度記號，Nina 不耐煩的碎碎唸：「你不需要圈起來，<u>你圈一個圈、兩個圈、三個圈代表什麼？畫愈多你愈不會記得，只要永遠把譜看清楚就好！</u>」

有一次我上課時，Nina 竟然拿起筆來，緩緩的往譜上去，我非常驚訝，結果她只在譜上點了一個小點，超級可愛。

譜上必須要有指法與踏板，其代表彈琴、練琴的方式，非常重要。用什麼指法、踏板如何踩，是兩門大學問。拿到譜的第一件事，就是讀譜，研究結構、畫上句子，然後寫上指法，你必須去研究哪種指法比較好，比較順手，或者讓聲音比較平均。彈快的時候，或者合手的時候，也都有可能會再修正指法。多年後，你再看到這份譜，需要看到譜上的唯二東西，也是指法與踏板；結構樂句需不需要留著，則看個人，因為長大後的讀譜習慣會變快也會改變，而再畫一次並不費時。

有一次，我跟當時音樂院的鋼琴組主任 Marc Silverman 上室內樂，一向有寫指法習慣的我，有一堂課因為上課前沒什麼準備，跟譜不夠熟，馬上被識破，因為我急著把音彈出，亂用了一個詭譎的指法，本來對我很好的 Silverman 馬上睜大眼睛，嚴肅並生氣地說：「你剛剛那是什麼愚蠢的指法，真令人不敢相信，練琴一定要有的就是鉛筆、橡皮擦、節拍器，你竟然沒在一開始就寫上指法，想都沒想，浪費時間，用那指法實在太可笑了！」

某一年鋼琴家 Cyprien Katsaris 來臺灣開音樂會，主辦單位幫他舉行了一場大師班，上課時，他看了看其中一個同學的譜，

調侃地說：「我真羨慕你不用寫指法，我拿到譜第一件事情就是寫上指法。」

過兩天，剛好有個學生要跟 Katsaris 上私人課，請我幫她翻譯，上到一半，Katsaris 拿著被畫得五顏六色亂七八糟的譜，問該學生這是什麼音，因為已經被圈得亂七八糟、看不見音符了。Katsaris 後轉向我，笑笑的說：「這真是典型華人的譜。」

我不好意思的乾笑了一下。

臺灣學生大多相當依賴老師，總要老師像奶媽一樣，一而再、再而三的提醒。看得懂音，卻看不懂譜的學生超級多。如果能換一種方式學習，讓自己開始學著理解，有思考基礎，成長與獨立的速度完全不是寶寶型學生可以相比的。

所以，我總要求我的學生如此，跟我學習久的舊生，在給新曲子之後，若來上課時譜是空白的，沒寫指法、沒分句子，表示沒自己研究過，是會被「嗆爆」的。

鋼琴老師沒告訴你的第 7 件事 ─────

練琴必備：鉛筆、橡皮擦、節拍器
譜上必有：指法、踏板、結構

「老師，我可以兩週上一次嗎？」

　　學生想兩週上一次課的原因主要不外乎「怕練不完、時間不夠」，或「預算不夠，學費負擔過高」。

　　我們懂來者的考量，也的確有些老師會收兩週上一次的學生，同時段將 A 學生排第一、三週，B 學生排第二、四週，時間配合好即可。但站在專業立場，這篇要告訴你兩週上一次的副作用，為何太多的例子證明，兩週上一次的學生最後都學不起來，學琴路不久就走向夭折，也或者你的課其實不是在學習而不自知。後面還要告訴你，若是經濟考量，可以參考什麼 Plan B，以及什麼樣的人的確可以兩週上一次，讓你去檢視自己的上課方式。

　　首先，我們來談談兩週一次的副作用：

一、上課前才要惡補，是天性

　　「易拖延」、「需要 deadline」是 90% 人類天生劣根性。當學生知道下下週才要上課，可能會在上完課時練一下，心想反

正隔週才要上課，還有時間，不自覺時間就飛過，總容易等到第二週的上課前才趕快練一下，未成年的學生尤是如此。那差不多是上完課的第 12 天後，老師教的東西已經完全忘記了，上課前趕緊惡補的也只是音符，心浮氣躁的胡亂練一通，趕快將音湊齊。

若剛好 2 週後該上的那堂課有事得請假，下次上課就變成是 3 週後的事，上課變成有一搭沒一搭，每次都得重來。以 2 週來看，如果每週上，拖延症患者至少第 5、6 天與 12、13 天都練到了，而不是上完課後的第 13 天。

每週上課鋼琴真的會比較有存在感，相形之下比較不容易被遺忘，不拖到最後再練的機率大許多。若某週沒什麼練，去上課時可能感到對不起老師或者自己在浪費錢，容易在下一週督促自己，努力擠出時間多少碰一下，回到正循環。

Deadline 是人類進步的一大動能。

二、隔愈久上課，心理壓力愈大

家長以為隔週上課，孩子學琴比較沒有壓力及負擔，其實剛好相反。尤其在上了國中之後，家長認為孩子課業壓力大，又得補習，更是沒什麼時間練琴，於是希望可以 2 週上一次，認為至少讓孩子有上到課，維持著會彈琴，殊不知，這樣下去的結果就是會中斷學琴。

如前一點所述，學生根本不會因為隔週上課比較有時間練，下次上課距離前次上課事隔已久，中學生常一不小心都沒練，上課前趕緊惡補但惡補不起來、忘光老師講過的東西，造成焦慮，

或同一首曲子一直練不起來覺得挫折等等，這些都很容易讓心理壓力變大，進入負循環。很多孩子心情都寫在臉上，一進門老師一看到他就知道這週沒練，臉上寫著「我沒練琴很心虛」。久了變成上鋼琴課只剩下壓力，再來就是放棄、中斷學習。

降低孩子負擔的幾種方式

想要降低孩子練琴的負擔有幾種方式，除了老師少給一點作業之外，可以上不同的東西讓孩子持續接觸、認識音樂。如果那週孩子剛好比較沒時間練琴，老師上課時可以視情況幫孩子複習彈奏，或當場給孩子一點時間練，亦可以補充樂理知識、帶孩子聽音樂、介紹鋼琴家們給他認識、認識古典音樂等，這些都能讓孩子與音樂更靠近，既持續學習又能紓壓，上課時再練過一次，孩子回去也較容易上手，比較不會出現久沒上課導致在家練琴時，出現「好陌生噢，不想練」的排斥感，及「每次練都像新的」的挫折感。

調配內容與時間，以建構穩定情緒

大部分老師很能理解課業壓力大的孩子練琴時間少，學校功課也很重要，給的練琴作業自然不會多。老師應該要跟孩子溝通，了解孩子現在每週可花多少時間練琴，才決定出多少功課，萬一老師以為孩子有 2 週的時間可以練，時間比較長，反而出了 2 週的分量，豈不更慘？並且，老師該以專業經驗教孩子有多少時間該練什麼內容，那些都是需要討論的。

舉例來說，若當天只有 20 分鐘可以練，不妨就練某一小段的右手到幾乎能背起來，而假日如果可練 60 分鐘，這 60 分鐘該切割幾等分、練哪些範圍等。花 20 分鐘只練一小段右手背不難，又會有效果，不只心裡沒負擔、容易達標，完成一件事還很有成就

感，接著去做其他事時，也會因為心情好更有動能。最怕的是胡亂彈個 **20~30** 分鐘，那只是彈琴，不是練琴，等於沒練，練的時候心慌，練完心裡不踏實，想必去做其他事也是一樣，浮浮躁躁花了時間做不好，心理壓力愈趨變大，搞得自己事情做不好都是這麼來的。只要運轉得宜，很多時候出來上鋼琴課，或者寫功課讀書之餘，去練點琴聽點音樂，抽離原本的學業或工作，反而是紓壓的。

家長與其自行幫孩子停課，或改成隔週上課，不妨先請教老師，也藉此機會陪孩子學會分配時間及心態，畢竟長大後未來的日子只會更忙，況且我們都知道，說實在的，沒上課的時間，孩子基本上大多也只是混掉了。

建議家長在遇到孩子進入不同階段時，先別急著堅持自己的想法，許多時候上鋼琴課並非家長想的那樣，可將孩子其他課程的異動告訴老師，再將自己的困擾與期待跟老師討論，聽聽專業人士的建議，一起調配方式實驗看看，畢竟老師經驗比較多，而好的老師絕對會在乎及關心孩子的全面發展，遇到有心的家長與孩子，老師更是會願意幫忙的。畢竟，對孩子的發展有好的影響，才是我們想要的。

三、練錯了長時間已養成壞習慣，改不過來

即便是少數極度自律的成人，深信自己每天都會練琴，仍會因上課時間間隔過久而遇到一些問題：

✓ 練錯了已經練成壞習慣，根本改不過來。

✓ 曲子彈久了容易膩、沒動力，反覆校正陷入鬼打牆。

✓ 隔愈久上課，愈不確定自己練的是否正確而心慌。

　　曾有一個成人學生性格非常執著，即便我跟他說：「你音抓得差不多了就要先上課，我需要教你練法，以及不同地方的彈法，你回去才知道怎麼練。」但他非常堅持都要練好才能來上課，而他的「練好」，是「雙手合完背好」。可想而知，得花不少時間才能完整彈完背好，結果就是全部「練壞」，背譜也只是硬記不用方法，他沿用以前手很僵硬的方式彈奏，改也改不過來，曲子彈久也很膩了，一直彈也很煩，下次又是一樣。幾個月後，我告訴他：「你已經花了兩、三個月沒有任何成果，彈奏沒有任何改善，你確定要繼續以這樣的方式上課？」

　　這位學生需體悟到的是，問題不在認真與否，而是他讓自己陷入惡循環，根本學不好、學不起來。光認真不用方法是做心安，跟將事情做好與讓自己進步無關。

　　要知道，那些很厲害的人，沒有一個人是不認真、不努力、不下苦工夫的，但是同樣的，也沒有一個人是不管方法遮眼蠻幹的。勤能補拙，不只是勤於練習，還得勤於找出方法。如果有，就是他其實沒你想像得厲害，如此而已。如果不花心思找出解決問題的方法，別說你努力認真。

四、新彈法與手指肌肉運用等習慣，沒那麼好學

　　和新老師學琴時，會有許多習慣需要調整，若你的彈奏僵硬或錯誤需要修正，更需要每週上課，甚至最好一週兩次（視個人經濟考量）最有效果，剛改手時，不需彈奏太多曲子，彈太多只會慣性回到以前的方式，因為再聰明的孩子或成人，都很難馬上抓到正確方式，無法回家馬上用新的方式彈，會在新舊與對錯之間來回，這些都很正常，需要老師反覆教。即便本身彈奏沒有太

大問題，但正在學新的彈奏技巧時，都是一樣的道理。即便上課有錄影也一樣，老師需要看你的問題在哪，幫你點出來，直到你會辨別及運用為止。除非你的老師只是教你大小聲跟糾正錯音，看到音符往上叫你漸強、音符往下漸弱，那不管是一週一次、兩週一次，還是兩個月上一次都沒差了。技巧與肌肉運用那麼好學、不用老師幫你點出問題的話，乾脆自己看 Youtube 學罷了。

而成人還有一點需自我注意的心理狀況是：「總會套用舊有的學習模式。」不妨想想，既然你都知道以前學不好了，為何還要複製以前的學習模式而不做調整，是求心安呢？還是期待自己固執於用舊有方式來跟新老師學就會變好？

預算不夠，學費負擔過重的替代選擇

這點是可以理解的，畢竟每個人都需要安排好自己的預算與花費，有些人真的想學好，但剛好遇到經濟狀況比較緊，不妨嘗試兩種方式（前提是，你真的想學好，希望這些課有效能、讓學習有效果）。

連上三週，停一週

一個月上三次是可接受的，但絕不是十天上一次，而是連續上三週、停一週。十天上一次會造成的副作用如同隔週上課，而連續上三週，至少老師教的東西與你出現的問題你比較能掌握，亦較能進入「習慣練琴」的模式，比較不會拖到最後一刻才練琴。第四週停課時，你可以消化前三週的東西，並再多練些範圍。這樣至少是有效果的，又可以減輕經濟負擔。雖然有些人還是會在中間空的兩週拖到最後才練，且會發現自己在空比較久上課的那兩週，練到後來感覺突然跑掉，練的時候不確定老師教的方法有

沒有抓到。但至少三週穩定，比起一個月上一、兩次，然後不停鬼打牆來得好。但請記得，別期待一個月上三次，會跟每週上課的效果一樣好，還是有差別的。

改找收費較低、費用可以負擔的老師，一樣每週上課

當然，還是要選一個會教、能揪出你問題，有熱情帶你進音樂，不只是過過譜、修修基本音樂讓你彈過而已的老師才行，才是真正符合自己需求。

什麼人可以兩週上一次？

確實有一些學生隔週上課是無妨的。例如不是真的要學彈出好聲音或理解音樂，只是想看看譜彈彈琴的人，或是程度真的很好的音樂系學生。

有些大人純粹學興趣，純粹上好玩開心，不會彈到有難度的曲子，沒有進步的需求，每次來上課比較希望能跟老師聊聊天，讓老師陪他彈彈琴紓壓、抽離工作與原本生活，或者只是為了學單一首曲子獻給某人，那兩週上一次當然無所謂，只是需求不同，沒什麼不可以。然而，孩子的學習就不在此列，因為孩子的鋼琴課，走的是學習向上，可調整的只是學習步調快或慢的差別。

而程度好的音樂系大學生，若現階段彈奏沒太多問題，處於新練一首曲子需要一些時間的階段，彈給老師聽時就是已經至少要練好譜，甚至背好，那兩週上一次當然沒關係，用約課的方式也很常見。當新學一樣技巧，或曲子練得差不多了，就要每週上，若堅持久久上一次，通常老師也不會反對，因為如果學不起來教

不動，大部分老師自然趨於懶得教新東西，稍微點一下你的問題，聽你彈過就好。

你上鋼琴課，是想學琴，還是想要老師陪你彈彈琴？

鋼琴老師沒告訴你的第 8 件事 ─────

勤能補拙，不只是勤於練習，還得勤於找出方法。
別將自己丟入惡循環。

| 溫馨小提醒 |

如果你是老師，遇到學生要求兩週上一次……

有些學生或家長希望能進步，但認為老師不了解他，認為自己的習慣比老師的建議來得有安全感。若遇到希望能進步的學生，卻要求兩週上一次，而你又剛好有閒有心情，不妨先讓他照他自己的方式，等他自己撞牆碰壁完，發現真的沒效果、了解自己根本鬼打牆，就會心甘情願照你的方式了。沒有不行，只是得耗幾個月的時間陪學生做白工，花口舌為同樣的東西教好幾次，每次上課都像第一次上課（所以真的要剛好有閒有心情）。亦可以跟學生約法三章：「好，反正我們看成效，先讓你用你的方式進行，沒效就乖乖用我的方式，不得異議。」

上課與學習，重點在於效果，學生想怎樣就怎樣，是達不到效果的，那不叫學習，那只是要老師「陪你彈點琴」而已。如果上課沒有效果，即使是月付一、兩堂學費，幾個月下來，錢都是白花，時間也浪費的驚人，有閒有錢當然沒有錯，但也要老師有時間，並願意陪學生消耗口舌精力才行。

你的上課，會不會其實不是在學習

不少人小時候學琴，老師都是一首又一首聽過，一次出個十首，上課各彈個幾次，圈一圈錯音，全部走完一次，下課。多年後才發現自己什麼都不會，這首曲子老師沒教過就完全不會彈也抓不到拍子。有些人則是因為年紀大了，就被老師說：「你已經很大了，這些都應該要自己會了。」但是，如果沒被教過就自己都會，那還需要老師幹麼？

真正的鋼琴課，需要學的東西很多，絕不是僅僅周而復始的將曲子彈過一首又一首，那真的不需要上課；鋼琴有非常多東西得學，老師有很多東西得教──樂理、認譜能力（初階者為認音、節奏，進階者為樂曲結構等邏輯訓練）、手上技術（初階者為基本手型與訓練，進階者為所有肌肉運用及各種音色彈奏技術）都得學，能力才會積累，所以需要連貫。若你想學好，但遇到老師屬於只聽你將曲子彈過一首又一首，圈一圈錯音，規定下次作業寫上日期，可積極些請教老師問題，表明自己想學好的態度，若老師未做任何改變，當然考慮換老師。同理，若老師有教你這些東西，趕緊學起來，別在家裡只是機械式腦袋放空彈過一次又一次。可惜的是，很多人竟然學了很久，才知道原來上課該是這個樣子。

✓ 每隔一段時間，檢視自己的上課與練琴成效。

琴房小故事

老師小心機

教學生不時得觀察學生性格，使以小心機，是很常見的事，目的不外乎為了更了解該學生，好幫助他走向正軌，讓孩子的學習更有進步。不同的方式會在不同學生上產生不同效應，方法奏不奏效，有的時候也看師生緣分，只能多變、多試方法。

心甘情願多練一次

曾有一個冏冏妹，年齡方小，約莫小學一、二年級，課堂上某首曲子節奏錯誤，練了幾次後，我要她再彈一次。

「快點嘛，快點，你再彈一次。」

她嚷著：「不要、不要——已經彈很多次了！」

我問：「那你會這裡的拍子嗎？」

她答：「會啊。」

我說：「那你彈一次給我看看。」

於是她就再彈一次了。

通常在課堂上，我會帶著學生執行練琴的方式：要求學生一句一句練，每一句彈三次後要背起來，最好前兩次仔細看好譜，記在腦裡，第三次則不看譜，但若發現學生可能還背不起來，與其一直叫他再彈一次，可以問他：「你覺得可以背了嗎？還是需要再看著彈一次？」通常他們自己會說：「再看著彈一次好了。」差別在於，他是自己心甘情願的再練了一次。

男學生與女學生的差異

有時，老師會遇到冥頑學生，通常對於國中以下的學生，有的老師會被氣到摔筆、丟譜、留學生下來練琴、趕學生出去，還聽過將樂譜往窗外扔的。正常來說，大部分老師不會如此，只有在學生很誇張的特例下才會如此。

通常對於小學生，女生若知道自己太超過，導致老師趕她出去或提早下課，通常下次會練好，因為女生一般而言臉皮比較薄，老師發飆，她感覺得到嚴重性，大多時候比留她下來練琴更有效；而女生到了國中以上，通常只要淡淡的說：「你都沒練，今天上到這裡，我不上了。」就會有用；但對於男同學（小學生，以及心智年齡停留在小學階段的中學生）則只能留他下來練琴，因為男童隨時都在渴望下課，如果留他下來練琴，練好才能走，等於要他的命，甚至會立即嚎啕大哭。反之，如果老師很生氣的說：「回去練好再來上課！」而提早下課，男孩子便會超開心的馬上奔出琴房：「耶！提早下課！」老師就算氣死，他也搞不清楚為何老師要生氣，甚至忘記老師生氣。回家媽媽問今天鋼琴上得如何，他還會回：「不錯啊。」甚至，「有嗎？老師有生氣嗎？」

9

找老師該注意的事

學習首重好老師，什麼樣的鋼琴老師才算好老師？

——專業度高、熱情負責、視每個學生為專案、願意溝通。

專業度高

彈鋼琴有太多專業，教授技能與功夫，如同醫生開處方籤，得精準下藥，若遇到兩光的「噗攏共」或江湖術士，花錢耗時事小，多吃的藥可傷身，沒治到的病情被放著會惡化，往後得花更多金錢時間去補救；習琴亦是如此，若學壞了，需要更多時間金錢，消耗更多心力，去校正養壞的習慣；反之，若遇到真正專業的老師，可以讓你的學習直指核心、找到答案，省掉很多彎路。

一般人的確難以判斷老師是否專業，就像外人很難真正分辨哪個醫生比較厲害比較專業，學歷縱然是一項參考值，但漂亮學歷許多時候不等於漂亮實力，建議可以從以下幾點去參考：

✓ 問老師問題時，老師是否清楚回答，並反問你一些問題以便釐清你真正想問的問題及你的盲點。

✓ 老師是否要求孩子的手型，並解釋要使用該手型彈奏的原因。

✓ 聽聽看孩子彈出來的聲音是否愈來愈好聽。

✓ 老師是否能解釋肌肉運用，什麼時候該用哪裡的力量。

✓ 老師是否清楚並邏輯式的解釋樂譜，及每一種彈奏方式。

✓ 老師是否提供練琴方法並詳列步驟。

✓ 孩子是否懂自己在彈什麼、如何練，還是只是一直不停地從頭彈到尾。

✓ 老師是否帶領孩子思考，而後並要求孩子自己思考。

✓ 老師是否能預測並提醒孩子接下來可能會發生的問題。

✓ 好的老師懂得變化，不會一直僅用上一代的方式直接複製在下一代身上。

熱情負責

熱情的人通常都負責，但這裡指的熱情，不一定是性格要很奔放，而是指教學富熱忱。有專業不一定有教學熱情，熱情的老師會想盡一切辦法教會孩子、分享並提供資訊。如果沒有熱情，再專業也沒有用，加上現在的孩子問題多，許多老師原本擁有的教學熱忱被磨得見底，只好放水流。

請先要求自己孩子該有的學習態度，也建議家長做好身教，展現誠意，不隨便亂請假，不替孩子找很多藉口，跟老師溝通並配合，才能有效幫助孩子。

　　有一搭、沒一搭地上課、找很多藉口、學習態度亂七八糟等，損失的永遠都是孩子，畢竟對很多老師來說，連你都不在乎自己的孩子，他還需要在乎什麼呢？如果讓老師覺得反正要求也沒用，變成坐在那只是為了賺你的錢，也只是剛好，你成了推手。這話雖刺耳，但實際。

　　同理，不管你是大人或孩子，若你很想學好，請一定讓老師知道，好的老師遇到想學的學生，一定會全力幫忙。

視每個學生為專案、願意溝通

　　每個孩子不同，有些孩子本來學習能力就比較慢，但每個孩子會有自己的特質，可以被激發出未知的能力。孩子在不同時期，需要不同的安排與規劃。好的老師不會偏心於優秀的孩子，或是需要藉著孩子去比賽考試的成績來拱自己的臺，會以孩子的成長為優先，清楚讓孩子知道上臺的目的、現在程度在哪裡、優缺點為何、該如何朝哪裡努力，指引方向。

　　老師應該要願意和家長、孩子溝通。不過，所謂老師願意溝通，並非指「一味依循家長的意見」。當家長認為自己比較了解孩子所以該怎麼做，而老師只是單方面聽從的話，並不叫良好溝通，家長也千萬別自作聰明要老師一定要照著自己的方法做。專業的老師除了願意傾聽、了解孩子在家的學習狀況，還要能提供專業上的看法進行討論，跟家長達成共識後一起嘗試幾種方法，去找到最適合孩子的方式。同時，也會理解家長對這方面沒經驗、是真的不懂，所以願意詳細說明與提醒。

對於中學以上的學生，則建議老師直接跟孩子溝通，多跟孩子聊聊想法或透過聊別的事去觀察孩子的性格，家長的意見則退為次要參考。

找老師配對表

✓ 如果你只是想精進琴藝，可以單純找專業度高的老師，不一定要兼具熱情其實也沒關係，只要老師願意賣他的專業，你買到了技術，各取所需既是。

✓ 如果你很需要被了解，需要說話、容易徬徨，那需要很願意把你當自己孩子或弟弟妹妹的老師，願意了解你，做你的精神導師。

✓ 如果你或孩子有點懶散，需要人盯、需要人推，那就需要找雞婆並會為你規劃進度，願意隨時盯你的老師。

✓ 如果孩子會看臉色，會不停探老師的底線，以取得自己最大的偷懶上限，那你需要找的老師則一定要嚴格，原則性要非常高。

✓ 如果孩子很嚴謹認真，容易緊張，找教學專業但態度輕鬆，會跟孩子玩的老師，別找過於嚴肅的老古板。

鋼琴老師沒告訴你的第 9 件事 ————

好的老師帶你上天堂，是過來人一致的心聲。
找到自己信賴的老師後，就全力配合。

10

家長與老師的溝通與成見（上）：
老師卡在心裡的糾結

　　一樣米養百樣人，有好家長也有怪獸家長，有好老師也有惡質老師。站在第一線多年，希望能為老師、家長們帶來一些叮嚀，為雙方分別說個話，注意彼此間有時或許感覺不太到的立場，換位置思考。該講的話若藏心裡，造成嫌隙漸深，不僅何苦來哉，對孩子的學習更必然帶來負面影響。

　　儘管「溝通」從來都不是件容易的事，尤其相較於西方人，我們較不擅長言語表達，特別是當自己先內建「對方有可能不接受我的意見」的心態時，話更難說出口。然而，若學琴的孩子還小，他們只是被家長帶去找老師，許多事想都沒想過，很自然的，家長和老師之間有效的溝通，就成了絕對必要的事。

　　老師在與家長溝通時，有時候會出現「不好意思說」、「預設家長帶著某種成見，所以自己先不舒服、沒耐心解釋」、「信心不足，說服力不夠」等問題：

一、失去耐心解釋，或不小心預設對方為「又」是一個找麻煩的機車鬼

許多老師最常遇到的困擾，大概是認為家長「沒概念」或「不懂裝懂」。同樣的問題被問了很多次，例如：「老師，我的孩子只是學興趣。」「老師，比賽要彈這一首。」「老師你給他的曲子太簡單了，我的孩子遇強則強，很難的曲子他才會彈。」或常請假，孩子學習不穩定得一直重教等狀況，都很容易讓老師失去耐心。

<u>要記得的是，家長因為沒經驗，許多事真的是他們想像不到的，不懂很正常，我們有解釋與叮嚀的義務。</u>如同我們去看醫生也可能不小心問了白目問題而被翻白眼，或者上網查了資料詢問醫生，結果被認為是挑釁，但我們大多沒有要挑釁，是真心的想請教、真心想知道答案，因為我們真不懂。站在家長的角度，便是同理。

二、信心不夠，說服力不夠，容易被動搖

對於家長提出的問題或要求感到不知所措。除了個性的些許影響，本質的問題仍是「專業度需再提升」，若能清楚自己在每一個教學步驟的訓練及其影響目的為何，較不會面臨「對家長的提問或要求感到奇怪，覺得不太正確，卻又說不出確切的問題癥結點」的窘狀，若專業度不足，自然說服力不夠，難以應對。

除了對不太清楚如何解決的問題得請教他人，聽聽他人經驗外，在自我教學各層面上亦可以更有意識的去測驗各種方法與效果。久了，信心就會建立在實力之上。

老師應提升自我專業度，用專業說服人

　　請記得，專業不是硬拗，或者光說著：「我是專家。所以你該聽我的。」真正的專業，是在對方提出了 A，你除了 A，還可以補充 BCD。意思是在對方提出問題 A 時，你不但能為他釐清問題、提供解答之外，還可以補充更完整的觀念。有時候提問者本身敘述並不清楚，跟他真正想獲得解決的不一定吻合，這時，你需要反問對方，去引導真正的問題點在哪；而 BCD 指的是，你還可以清楚的告訴對方其他連帶影響的可能與路徑。

　　舉例來說，在某場講座裡有人問：「有天賦的孩子要如何計劃未來的學習目標？」

　　這個問題有太多種可能，必須先反問對方：「多大的孩子？學多久？你從哪一點看出他的天賦？未來的學習目標是指短期、中期，還是長期？你希望他未來達到的是國際演奏家、國際比賽明星，還是有出國留學就好？還是要成為國內比賽之星，亦或班上前幾名即可？」類似這樣的問題，不同的答案有不同建議，而有些反問的點則可能是家長因為涉略不廣，根本想也沒想過的事。

　　教師研習課裡，曾有學員問我：「新生家長覺得聽力很重要，詢問是否能在每堂 50 分鐘的鋼琴課裡排進 15 分鐘的聽力訓練？」聽起來似乎很合理，聽力很重要，我們大可以跟家長說，好，那我們就每堂花 15 分鐘在聽力，大家都滿意。

　　但對我來說，這樣並不太合理。首先，我們得知道孩子目前多大彈到哪，我建議研習學員，以這名初學孩子目前狀況，鋼琴課裡要玩樂理，要認音唱譜打拍子，還得要有手指練習，重點是，

聽力是含在鋼琴彈奏裡的，可以舉幾個上課例子跟家長解釋。教授過程本來就該帶孩子去聽與分辨，不見得需要每堂課花固定時間照本宣科的這麼做，但若孩子彈奏、認譜、拍子、手指等學習狀況皆穩定了，一個月有一堂課花 15 分鐘特別設計聽力課程，當然是可以的。

老師需要重視家長的需要及期待，但同時也要以專業角度去判別，並說明是否用他們期待的方式才能達到他們所想要的效果。我們需以自我專業明確告訴家長，孩子現在的學習需要什麼、為什麼，以及用不同方法可能分別會產生什麼問題及結果。

有一個原則可以記得（尤其遇到強勢的家長），無論家長與老師的意見再怎麼相斥，每一個爸媽都是疼孩子的，沒有一個爸媽不希望自己孩子好。當你的表述方式不是（或不只）在捍衛自己或著重在自身利益，而是以孩子的成長為出發、以孩子的利益為優先，家長多數會買單。

或許家長一開始沒有正確的觀念，但大部分的家長都是能夠、且很願意被教育的。他們只是不希望自己沒盡到了解的責任，而耽誤到孩子。

停損點

基本上，若已花了時間溝通卻無效，也審視過自己是否有拿掉先入為主的成見，就可以放生。尤其當遇到「品行不佳」，或是「無止境鬼打牆」的對象時，要特別留意。

「品行不佳」的學生或家長，通常即便老師再怎麼用心對待，

對方也真心不會感覺到，不值得將自己的才賦授予之。若遇到這類型的人，多數在放生後，還是會繼續在背後說你不好，但你不會是他批評的第一個，也不會是最後一個，所以，完全不必在意。

而「無止境鬼打牆」，可以舉一個例子。我曾遇過一位總是很焦慮的家長，學期間好幾次電話溝通，每次都聊了一個多小時左右，我可以理解她的焦慮，也建議了幾個層面的想法供她參考，她總在聊完後得到舒緩，開心地掛上電話。身為老師，能幫上忙當然很開心，後來卻發現當同樣或類似問題出現時，她還是卡住，非常鑽牛角尖，而且情緒一來永遠無法保持理智，十分情緒化。最後一次掛上電話，她依舊得到緩解，十分開心，我卻感到精力被吸光，便知道，這是最後一次。

有些人的觀念就是無法改，講再多真的沒用，盡力就好，不必強求。

鋼琴老師沒告訴你的第 10 件事 ─────

當表述方式是以孩子的利益為優先，家長多數會買單。
但記得，有些人的觀念就是無法改，盡力就好，不必強求。

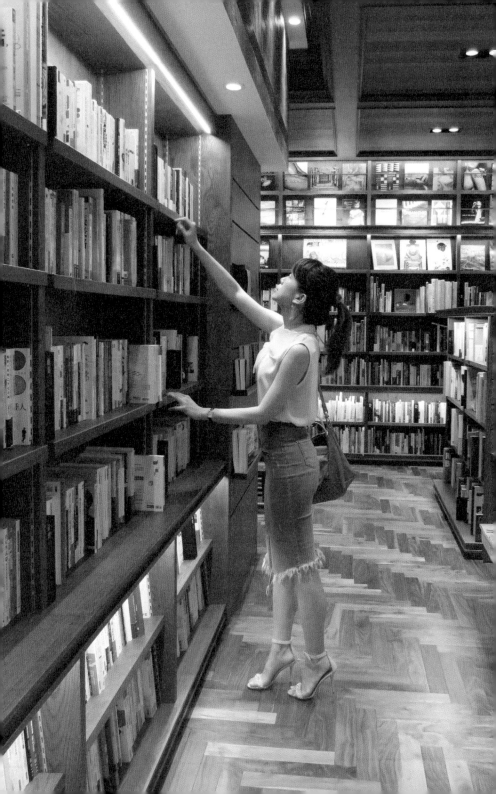

11

家長與老師的溝通與成見（下）：
家長困在心裡的猜疑

　　有些家長怯於與老師溝通，大概是因為接到學校老師電話總沒好事（笑），所以有疑問、有難處時總是不好意思說，或者怕會得罪老師。而有些家長則似乎不小心將老師的行為做了預設立場，覺得老師是想刁難或只是想賺錢，猜疑與不安在心裡愈發放大，而種下了關係不良的因子。

　　家長與老師溝通時的常見狀況：

一、害羞不好意思說，怕問了白目問題、被說質疑專業

　　或許因為文化的關係，大家總希望避免任何衝突或不愉快的可能。或是天生比較害羞，因而會避免直面的溝通，於是在自我小宇宙先上演各種戲碼，還反覆播放，陷入焦慮。

　　經常有網友問我一些學習上的事，參考第三方意見固然很好，我也相當榮幸受到網友信任，但許多問題，得跟自己的老師溝通，才能獲得真正解決。網友詢問時，我會盡量中立，因為有些細節

若不夠清楚，就不能隨便給意見。我也經常直接告訴對方，這問題應該去請教他的老師，和老師溝通。但是，若今天網友問的是別人，對方輕率給了意見，然而這個意見可能只是他遇過類似問題所產生的成見，不見得適用，甚至錯誤，提問者卻因此被左右，便會造成問題。

我認為，<u>專業本來就是可以被質疑的，只因為真正的專業，禁得起質疑</u>。但的確，許多專業上的決定，最好請教過老師，跟老師討論，不懂裝懂擅自決定不僅易得罪老師，影響到孩子的學習才真沒有好處。家長不懂很正常，若擔心冒犯老師，不妨以「老師不好意思，有事想請教，但我不是太懂，若說的不合宜，請老師見諒。」為開場，我想只要態度良好，老師都是可以接受的。若態度良好，老師還不耐煩或惱羞成怒，那便是老師的問題了。

假設真的不小心得罪老師，也不必太自責，緣分來去，每個人都不是生來就知道家長怎麼當、該注意什麼，都只能在經驗裡學習，差別在於，可以要求自己學得快。同樣的，若老師的回答總是籠統，無法給你滿意的解答或總是沒耐心，那不妨去找一個較值得信賴的老師。

二、覺得老師只是想刁難或只是想賺錢

刻意要刁難的老師絕對有，但相對少，畢竟屬於可能心理真的有點變態，若遇到就盡量遠離。而誤以為老師只是想賺錢，這種狀況常出現在缺課請假時、需要加課時。

舉一個典型的例子——音樂班寒、暑假到底要不要上課？家長和老師這時最容易彼此出現疙瘩。普通班學生不會有這種問題，

因為全年付一樣的學費，而在音樂班裡，學期間學費很便宜，寒、暑假私人鐘點顯得相對高，於是開始有一股聲音流傳：「老師只是想賺你的錢，所以叫你寒、暑假去上課。」導致許多老師因為想避免被說「只想賺錢、愛錢」的閒話，甚至會自豪的說：「我寒、暑假從來不叫學生來加課。」認為這是一種清廉的表現。

首先，寒、暑假上課是正常上課，不叫加課。再者，對於中、小學生，老師有義務與責任告訴學生或家長什麼時候該上課，該練多少琴，因為只有老師才會知道學生到底現狀如何，什麼時候需要多上課，什麼時候可以不用上課。暑假停課對中學以下的孩子影響最大（出國旅行例外，拜託趕快去玩），幾個月沒上，開學又歸零，許多習慣與姿勢又得重新調整，容易鬼打牆，老師一看到學生狀況全跑掉，之前苦心幫孩子建立的習慣又得重新教，也容易失去熱忱。大學生則無所謂，畢竟大學生該對自己的行為負責。

暑假時間多，心情又輕鬆，能在有時間又輕鬆的情形下學音樂，對音樂的連結與學習更好。不過，有的音樂班學生不能自己選老師，或排不到想選的老師，若真的不幸沒選到好老師，寒、暑假上課也沒有用的話，還是能閃就閃吧，是否換老師也該考量，那便是另一個問題了。

這不限音樂班，普通班也有類似問題。不妨思考，老師都沒有要孩子上課，真的比較好？老師當好人比較重要，還是該把照顧到孩子的學習成長放首要？

家長負責配合，及明確告知老師你的需求；
而專業端的所有，則是老師該負責的。

要如何知道老師是否只是想賺你的錢？

　　基本上，你不會知道。但如果你遇到的老師其實不是只是想多賺你的錢，是真心想把你往上帶，而你卻心存成見，愛上不上，缺課不補，那麼就算遇到好老師，也只會漸漸澆熄老師的熱情，老師會認為反正學生也推不動講不聽，變得隨便教，你愛上再上，懶得費心思在你身上。最後，變成真的只是想賺你的錢，其實是你造成的，老師沒有任何損失，損失的只有你自己。

　　遇到新老師，若不清楚老師是否用心、有多少能耐，建議不妨先順著老師的習慣與安排走，有疑問或經濟有困難，也不妨跟老師溝通，好的老師一定能夠理解家庭需要的收支分配。盡量配合老師，一段時日後看看自己是否有進步，若真的進步很多，再值得不過，表示老師的步驟與方式奏效，值得信任。既然老師讓你進步很多，有本事，得到該有的酬勞完全應該。家長也不會希望孩子以後盡心盡力在工作上，得到了好成績，卻得不到該有的酬勞還要被說閒話吧！更何況，還是有很多良心老師反而很怕讓家長花太多錢的。（只是，太怕家長花錢也不見得是好事。）

　　與其猜忌老師的心態，不妨學習判別自己有沒有進步，才最實際。

三、不敢換老師，怕得罪老師

　　很常聽到家長說「不敢換老師，怕得罪老師」等，其實真的是多慮了。普通班學生想換老師不好意思說，怕老師傷心，擔心老師少了學生；而音樂班學生更是害怕換老師便得罪了老師，或者擔心老師在學校沒學生。若老師在學校只有兩個學生，可能是

因為他在這校只開兩個名額，若該老師在這校沒學生，也有其他學校或私人學生及其他工作，很少老師有養不起自己的問題，老師比你們想像中的還行。若老師真的沒學生，真養不起自己，也是他自己該去傷腦筋的，絕不是學生需要考量的。換老師絕對沒關係，只要持著禮貌及品性既行，對老師們來說，學生來去其實很正常，若禮貌周到，卻還是得罪了老師，那也不是你的問題了，如果他都不怕耽誤你的學習成長，你又何必害怕得罪他呢？

如果你是認真想學好

一定要主動跟老師說你是認真的，千萬別不好意思。尤其是成人，或者音樂班副修生，老師通常對成人比較寬容，標準較低，教的東西、給的進度自然比較緩；而音樂班的副修生，一般老師會覺得「你只是副修」，所以標準也會放低，沒那麼認真教、教得比較少，或根本沒在教。雖然這毫無道理，因為教學給的深淺與多寡，該依據的是學生的能力與渴望。不幸的是，音樂班從上到下充斥「副修隨便就好」的氛圍，然而，花了時間沒學到東西、沒學好，影響的只有你自己，老師真沒差。所以，若想學好，一定要主動告訴老師。再提醒一次，當學生想學肯受教，老師都是會非常高興且願意幫你的。

停損點

不建議隨便換老師，太常換老師孩子會學不好，但若發現孩子長時間沒有進步，又與老師溝通無效，就該設下停損點。配合

老師不代表一味聽話，良善的老師很多，但以「老師」為名的詐騙集團也不少。如果老師一直要你去上課，學習卻根本沒多大進展，一句話：「能閃多快就閃多快。」這不是害羞的時候。

　　適當的溝通，可以讓事情進行的更明快、效果更好，也能避免因為自我小宇宙裡的擔心猜測，而種下不必要的預設立場及疙瘩。但沒事不用一直溝通，會給彼此過高的壓力，沒事也會變有事。許多家長其實很害怕接到老師電話，接受老師指令猶如變成家長的功課，或每週都得擔憂孩子的狀況是否有轉好，還要每週請老師打分數，那整個學習過程也太緊張了，適時的關心與溝通即可，孩子的學習需要一點時間（但不要太久）。

鋼琴老師沒告訴你的第 11 件事 ─────

　　　　大人的問題，永遠輪不到小孩去承擔。

成績崇拜

Chapter 2

12

音樂班迷思（上）：
考試升學制度漩渦

　　想要音樂的陪伴是一輩子的、想要透過習琴讓能力成長，就要看實質，想長遠。

　　先再次想想學音樂的初衷，為何想讓孩子學音樂？你希望學音樂後的他，是什麼樣子？

　　音樂班起初立意良好，在於讓孩子受良好且正統的訓練。然而，許多普通班的學生，相較於音樂班的孩子，對音樂更有熱情、學得更好。為什麼？

大家印象中音樂班的好處

- ✓ 除了主、副修，在音樂班裡還可以認識很多樂器。
- ✓ 當年剛成立音樂班時，同學都是篩選過後的優質生，可以有一起練琴、喜愛音樂的同伴。
- ✓ 有合唱合奏課，還有視唱聽寫、樂理、音樂史等所謂的「三小科」訓練。

✓ 師資相較於外面較稱頭。

✓ 有許多的音樂活動可以大家一起參加。

許多關於音樂班的心態與迷思，乍聽之下很合理，也很吸引人，因此很容易迷失其中，但可能讓孩子離享受音樂愈來愈遠，忘記初衷，音樂只剩壓力。在音樂表現上沒有自信，以後只想逃離，或只將音樂視為工具，汲汲營營只為求贏，忽略了其實其他人生經歷也是音樂的養分。

當今音樂班，報考人數少，非常容易考上，同學程度不如以往。整體氛圍與讓人詬病的易陷迷思：

一、重視主修，擺爛副修

音樂班念了幾年後，很容易變成「副修隨便上，會彈音就好。」於是，彈奏聲音有如破銅爛鐵，對音樂的認知與理解沒有因為多學了另一個樂器而增進。

然而，念音樂班若淪落到只會彈音，為什麼還需要老師教，又為什麼要學？因為是副修，所以不用要求那麼多？不講究聲音，不在乎品質，造成的影響是學習能力的下扯，耳朵對聲音的要求下降，提升的是自己對噪音的容忍度。若希望學音樂可以培養藝術氣息、增進美感，這樣的操作則是莫名，差太遠。

不管學什麼，不管念普通班或音樂班，不論主修或副修，品質皆不該妥協。主、副修唯一的差異在曲目的量，主修必練曲目多，副修則視個人而定，但將曲子學好、彈好，是認識音樂的基本，提升質感的可能。

二、一學期只練考試曲前三分鐘

為應付考試，所以只練一首曲子，因為考試只考前三分鐘，所以只練前三分鐘——表面上好像賺到，但其實是陷入短視近利，為了成績，犧牲了孩子學習與認識整首曲子的機會。當然，你可以只應付考試，練曲子的前三分鐘就好，但要想一想，為何學音樂是為了應付考試？是臺灣的考試不夠多，還要多學個音樂來增加考試項目？

只學前三分鐘，與練完整首並表演完後所彈出的前三分鐘，格局與思維完全不同，彈奏出來的音樂呈現當然也不同。再者，你一學期練一首（還彈不好），別人一學期練好幾首，花了差不多的時間金錢，聽起來哪個划算？除此之外，同時不同曲子在跑，新鮮感與樂感才會流動，一直彈同一首曲子容易疲乏，對音樂當然愈來愈無感，更不會因為只練那首曲子就把那首練得比較好。不同曲子樂感新鮮，可學的技巧亦可相輔，成長更快。

三、挑很難的曲子成績比較好？

許多學生或老師總為了考試選稱頭（聽起來好像比較厲害）的曲子，然後只練前三分鐘，其實非常危險。老師該視學生程度，以提升核心實力為首要，而非被考試比賽追著跑，表面上聽起來很厲害，但仔細一聽漏洞百出，慘不忍睹。與其硬練，不如選適合學生當時程度的曲子，將不難的曲子彈好，成績一樣不會差到哪去；反之，硬練很難的曲子，彈得很吵、踏板亂踩，評審聽得很痛苦，根本虐待評審，更可怕的是傷了自己的手與耳朵而不自知。

硬練的成績就算現在高一些，但沒幾年一定往下掉，孩子要

面臨的是重改基礎與「曾經很好」的心理挫折感。若選學生現在程度的曲子，穩紮穩打，往後難的曲子便能順利上去，核心實力養成，之後的爆發力就會強大，也才不會練到手受傷或手緊。

許多主修生花了很多時間硬彈，聲音與肌肉放鬆沒注意，換來的是聲音不好與手緊，就算是演奏組的鋼琴碩士生，都有可能存在此問題，請務必小心。

為什麼不能手緊？

✓ 會造成肌肉受傷。

✓ 彈到某個程度彈不上去。

✓ 彈出來的聲音不好聽。

✓ 在臺上手緊會讓演奏者更緊張。

✓ 彈奏時無法享受音樂，只能忙著感覺手不舒服。

四、「期初考」的角色

期初考，是怕學生在寒、暑假不練琴不上課而訂定，想規範的對象是不認真的學生，因為有心的學生並不會在寒、暑假停止學習，然而，卻可能因此受限，寒、暑假變成只敢練期初考曲子。因此，期初考雖然為督促不練琴的學生，卻容易犧牲了好學生的彈性與計畫。

建議大家在面對考試時，如前所述，請老師依學習狀況給曲子，著重核心上的成長，實力累積最重要，心態不妨想成「遇到

考試時選一首去彈一下而已」，等能力夠，成績都不可能太差，能應付的曲子也就更多，期初考自然變成「一塊小蛋糕」。

家長也別跟著過於在意成績，陷入短視近利魔罩，我們要的是孩子學得好，以後彈得好，自然有好成績。了解孩子現況，若現在還彈不好當然不會有好成績，請一起接受，陪著孩子往對的地方走，準備在未來變好。

五、未來走學科還術科？

在音樂班裡，念到了升學年，會因以後要轉普通班還是續念音樂班而分為兩派。最容易出現的狀況便是決定以後轉念普通班之後，從老師到同學給的氛圍都是：「音樂與你無關，念書就好。」而學生自己倚仗著「反正我以後又沒有要走音樂」而擺爛，浪費了所剩的術科個別課之外，很容易讓自己對音樂變得無感，甚至畢業以後不再碰音樂，失去走這一遭的意義。那當初何必念音樂班？或許當初念普通班，找一個好老師學，現在彈琴還能當紓壓，細水長流。

念音樂班並不是為了以後要走音樂，而是在擁有良好資源的環境下，讓自己獲得最大利益。把音樂學得有品質，並且更了解古典音樂，那是長大後比起其他普通班孩子，自己能擁有的更多人生優勢。

我自己的學生就算決定以後走學科，未來會轉到普通班，一樣會上到最後一堂課。直到最後一堂課，我們都持續討論音樂、繼續學習，讓音樂跟自己始終有著連結，甚至畢業後繼續學。

別掉入「習琴變成只是升學工具」的陷阱裡，
才能保持音樂與自己之間的連結。

學習憑藉的，是孩子的能力，不是主副修，不是考試制度，亦非念音樂班與否。學習音樂要培養的，是孩子與音樂的連結，而不是將之推開。

彈很難的曲子是演奏家的事。但每個習琴人該做的，是學習如何彈好聽的聲音，學會分辨好聲音，才能感受音樂更多，與美學更靠近；理解樂曲語韻，才能與古典音樂更接近；未來藉由它，闡述自己。

鋼琴老師沒告訴你的第 12 件事 ─────

學音樂要建立的，是孩子與音樂之間的連結
而非將之推開。

音樂班小劇場

「老師，我一年後的大考要彈什麼曲子？」

「你覺得你這一年會進步多少？」

「不知道。」

「你覺得你一年後的程度會跟現在一樣？如果不希望如此，那我怎麼知道你到時能彈什麼曲子？」

「老師，考試只考前面，後面不會考。」

「如果你沒有練完整首，我不會幫你修前面三分鐘。如果我無法教會你基本態度，你的大考我需要在乎嗎？」

13

音樂班迷思（中）：

家長心態準備

　　當音樂班孩子的家長不容易，但既然允諾、願意支持孩子念音樂班，就需要比一般家長有更多的承擔與思考、更多的心態準備，避免因生活壓力或安排不當，疏漏了孩子的學習與身心成長，畢竟孩子是自己的，我們都希望自己的孩子念了音樂班，累積下來的，是好的影響，而不是到最後只覺得烏煙瘴氣像是蹚了一灘渾水。

　　音樂班家長常見迷思與建議：

一、寒、暑假百般藉口不上課

　　對音樂班的家長而言，寒、暑假往往會面臨兩大問題。第一是接送問題；平常學期間術科課通常於學校內上完，家長習慣免於接送的方便，有些家長一到寒、暑假，或孩子得另外加課時，便覺麻煩，偶爾配合，常常異動，造成孩子無法穩定上課。沒有穩定上課，孩子容易鬼打牆，對於中、小學生，影響尤其大，學費白花，孩子累積的能力往下掉又得重來。另外，就是學費問題；

學期間學費非常便宜，造成寒、暑假或者孩子需補強時覺得突然多了很多負擔，感到驚嚇。然而，若早早就將學費以「年度」編列預算，先準備好，該支付時心理才不受影響，便能保障孩子的學習。

有家長算過，相較於去一般坊間音樂教室學，音樂班因為學期間有補助，即便寒、暑假老師個別鐘點費較高，一樣正常每週上課，一年下來還是比較划算。音樂班一學期通常上 14~16 堂不等，若寒、暑假停課，一年才上 32 堂，比較普通班喜歡音樂的孩子正常一年上課 52 堂，則足足少了別人 20 堂。當然，或許普通班學生也會偶有請假的時候，但也有參加比賽或開音樂會密集上課的時候，所以這數字只是參考值。

我們常聽到寒、暑假不願意幫孩子付學費上課的家長說：「讓孩子念音樂班已經是給他機會、給他資源了，寒、暑假他要自己練。」在我們聽來卻是無比殘忍，因為這對孩子根本不公平——要孩子少上這麼多課，卻要他彈得跟別人一樣好，甚至比別人好，真的太難為孩子。更別說寒、暑假若是沒上課，開學時常常許多技術與習慣都得從頭來過，對老師和孩子而言都非常辛苦，也非常消磨老師的教學熱忱。

若要孩子學好卻又不願意投資，其實是在打臉自己，再好的老師都無能為力。傳統上的談錢傷感情，是許多家長與老師避談的點，有些時候卻是必談的問題。若為低收入戶或家裡有困難，不妨告知老師，只要孩子有心、家長有禮，老師都會願意幫忙，也會願意提供最合宜合理的方式去幫助孩子。但若只是捨不得花錢，那隱藏的損失便是孩子的學習受影響。我們都知道，要將琴學好，錢是一定要花的，但重點在是否花得值得。記得，不亂省，也不花心安。

　　家長得記得，好老師要宣導正確觀念，而非當濫好人。老師除了該時時增進自身專業，為學生提供更好的資源外，孩子該上課時也別不好意思告訴家長。站在專業端，若孩子的狀況需要多加強，當然有告知的必要。

家長的矛盾

「學費這麼貴還不好好學！」

有些家長會頻頻告訴孩子：「學費這麼貴還不好好學！」我們理解家長說此話的目的是希望孩子珍惜資源好好學，但這句話的背後，是否無形中就從小在教導孩子「貴才值得好好學，便宜就可以隨便」？焦點是否應放在教育孩子做好自己本分，幫助他克服惰性；否則，是否每個老師都得提高 50% 學費，才能讓學生「好好學」？

「反正我也沒有要他學得很好」

「反正我也沒有要他學得很好，只是想讓他培養一點技能，有點興趣。」

前面文章提過，孩子若學不好，不會有興趣。除此之外，在音樂班的比較氛圍下，換來的會是沒自信，別說興趣了，將來只會想逃離。

至於技能，學不好哪來的技能？

二、暑假只上兩、三堂課

有些家長因為學校規定寒、暑假要上 2~4 堂課，沒有辦法不上，或覺得若正常每週上課的話，花費太高，但整個暑假不上又似乎說不過去，於是想出了「折衷方案」——寒、暑假期間 2~3 週上一次。必須說，那真的是上安心的，一點效果都沒有，真心白費。若真有預算考量，不妨在開學前將三堂連續上完銜接至開學，或者密集上完，多少會有點效果，分開上只會上完又忘，練的錯誤也會一直累積，彈久又很膩，每次都在重新開始，變成彈琴好無趣，學琴好無聊。是很可怕的惡性循環。

寒、暑假是孩子大幅進步的機會，不只該正常每週上（除非安排旅遊期間），甚至密集上品質會更好。一來，暑假孩子較有時間，一天可當兩天用，密集上課效果好，最重要的是沒有學科壓力，孩子可在輕鬆的氛圍下學音樂，音樂跟生活才有連結，孩子才有時間去感覺音樂，跟音樂更靠近。

三、要考試才上課，考完試不上課

成績與考試，在臺灣的教育氛圍下的確讓許多人都相當有壓力，造成要考試才配合上課或加課，考完試就放大假不上課，易讓孩子對於學音樂這件事，與其他學科無異，為應付而做、為成績而練，久了只剩壓力。小學生考完術科考隔週應照常上課，中學生考完期末術科考，倒是可以在學科考前停一次，為忙碌學科做準備。

四、聽音樂會，要學校規定才有時間

聽音樂會的確有時間與地點的限制問題，臺灣學生可憐，放

學時間晚，功課又多，我並不覺得念音樂班若沒常進音樂廳就該加以譴責，因為聽音樂的方式有很多種。但是可以反思「如果你想，你就會在那裡」這問題，並非進音樂廳次數多就代表愛音樂多一點，有的只是聽名牌以及跟風，有的只是覺得「我應該要到」而到。然而，若你完全沒興趣，從來不去，不妨檢視音樂在你心裡是否真的無感，若無感，是否要改學點別的。檢視自己的感覺還是最重要的，無需做給別人看，亦不需向別人交代。身為家長，也不該因為學校規定才有時間帶孩子去，學音樂不容易，既然讓孩子學音樂，就支持孩子，多陪孩子去接觸不同音樂活動，久了音樂會慢慢置入孩子的生活，變成自然。

如前述，若只為考試而練琴，久了當然只剩下壓力，加上環境中不停的評斷，讓孩子不敢表現，成績不好就失去信心，沒有在日常中為他增加一點對音樂的好感，當然不會喜歡彈琴。因此，許多音樂班小孩不聽音樂會，也變得不喜歡音樂，也就沒什麼好意外的。

五、換主副修老師

有一種風氣，叫做自作聰明；有一種迷思，叫做不能換老師。

有家長每年幫孩子換老師，以為多試幾個老師，孩子就能學到不一樣的東西，但若換得頻繁，孩子沒有系統，往往才剛適應就得又重新再適應，結果便是一直學不好；還有家長傳說換主副修老師會得罪老師，導致師生狀況已經真的不妙也不敢換。所謂「好的老師帶你上天堂，壞的老師讓你坐牢房」，若不合適、理念方向不一致，對好老師來說，比起你換老師，他更怕你上課擺

爛浪費他的心神與時間，好老師也會理解，並樂見孩子找到更適合的老師、好好發展，只要禮貌性地向老師說明並提前告知即可，孩子學習光陰寶貴，該換就要換。（參考第76頁〈家長與老師的溝通與成見（下）〉）

六、惡性競爭，重自我、輕團體

在音樂班裡，期末術科考試與音樂會演出選拔等成績一出現，分數有時差一分卻掉了十名，互相比較的心理容易放大，應調整好心態眼光放遠，而非關起來內鬥，導致誰都沒有比較快樂，誰都沒有比較厲害。應找到自己的個人特色，讓彼此良性競爭一起成長，放下無謂的內心糾結。家長之間亦是，勿斤斤計較因小失大，陷入小眼小鼻小格局。

每當學生出現類似「好煩噢，每次都他第一，都贏不過他」、「我們班誰好積極，壓力好大」之類的心理狀態，我總會跟他們說：「那不是很好嗎，表示你們班程度很好，能跟優秀的人在一起最幸福了，有人站在你前面你也容易有方向，而且第一名最有壓力，他得不停再繼續進步，才能帶著大家往前。即便今天不是你第一名，但長大以後，你們這代強的都是你跟你同學，最怕的就是明明程度沒有很好還隨便就第一名，那幹麼每個人都想去念好學校？去差一點的學校不就好了嗎？況且，長大出社會後別人只在乎你的實力，誰在乎你在學校第幾名？」

相較於舞蹈班、體育班等群體展現性較強的團體，音樂班較容易只重視獨奏，在乎自我名利，對於室內樂等群體活動的付出與配合常分分微微的計較，喪失念音樂班的優勢。良好的室內樂

培育的是群體合作，需要更好的耳朵，也是音樂學習最好玩的樂趣之一，你得隨著對方調整自己，音樂能力隨之提升，彼此的溝通亦是很大的學問。

七、在亂流裡穩住，以孩子的真實利益為首要

身為家長的你，對於孩子學琴多年後的模樣有什麼期待，或希望對他有何影響？

✓ 學習能力變好，視譜快。

✓ 喜歡音樂，陶冶性情，懂古典音樂。

✓ 彈得一手好琴，手上握有專業，舞臺上光芒四射無法直視。

大人要穩住腳，以孩子的利益為出發點及首要，老師與家長都不該拿孩子成績當交代或炫耀，避免讓音樂班掉入從上到下、從裡到外，都忽視實質、敷衍了事。許多問題的確源於整體臺灣教育制度與功利氛圍，但制度與氛圍不會為你的人生負責，只有你能決定如何在制度與氛圍裡倚著什麼姿態存活。這些層面的好與壞，時時拿出來提醒自己，才不會被心魔纏身而不自知，發現時卻已太晚。

鋼琴老師沒告訴你的第 13 件事 ────

教育制度與功利氛圍不會為你的人生負責，
只有你能決定如何在制度與氛圍裡，倚著什麼姿態存活。

| 溫馨小提醒 |

給念音樂班的你

音樂班的確擁有許多資源，好好利用並穩定自己對音樂的初衷，養成實打實的功夫走出自己，才會是最大贏家，不鑽於成績與得失，讓自己念得開心又收穫滿滿。

了解古典音樂，能以古典音樂與人交流，聽懂音樂裡的人性話語，無論內斂、感動，或純粹的暢快淋漓，都是無可取代的資產、高端的享受。若能在舞臺上敘說自己，傳遞與作曲家之間的連結予聽者，更是迷人而滿足的歷程。

若你曾經走入音樂班，最後卻因為壓力、迷思、無感而出走，不妨給自己一個機會，再接觸一次音樂。可能在夜深人靜獨處時，或者找時間選一場音樂會聽聽，或許你會發現自己看待音樂已不同。

我總相信，音樂總會在特定的時候帶給我們某些感應，沒有規定、不需勉強，它自然會告訴你一些啟示。這是音樂人獨有的好運。

14

音樂班迷思（下）：
　　　　你還可以知道……

關於念音樂班與否，你可能還想知道：

一、若沒念音樂班，可以如何補充各種資源

合唱合奏

除了許多中、小學有管弦樂團、合唱團外，坊間亦有許多較專業的合唱團與樂團可以參加，可藉此找到一樣喜愛音樂的朋友（甚至比音樂班的同學更喜愛），通常合唱團與樂團都會安排演出與出國參加比賽，想體驗團體音樂活動，不妨朝這方面去參與。

專業樂器的學習，參與音樂節

找到專業熱情，並有各種經驗的鋼琴或樂器老師好好學習。有經驗的老師可提供各種不同資源與方向，等程度到了，可在高中或大學期間，請老師推薦參加國外音樂營、籌備個人音樂會等，都是提升專業的好方法，國外習琴人與我們最大的差別，便是對音樂感受自然，不妨多去感受看看。若有實力又接觸得多，不僅為自

己的人生增添色彩，未來真想走音樂，報考演奏碩士就不難，讓自己的選擇變多，而不是「被選擇」或者面臨「不得不」。

室內樂

可找一樣喜愛音樂，不同樂器但音樂程度差不多的同伴，許多老師也很喜歡教室內樂，可找有經驗的專業老師（例如蔡老師自己就很愛！）與同伴定期上課，計畫性安排表演、開音樂會或參加比賽。

多聽古典音樂，進入古典音樂

不管是否念音樂班，如果學音樂是想認識古典音樂，請務必多聽古典音樂，現在管道很多，若不知從何聽起，車上播放愛樂電臺，上 Muzikair 網站聆聽都是好選擇，或請鋼琴老師或樂器老師推薦，上 Youtube 聽聽不同版本。

二、「三小科」的必要性？

所謂的「三小科」，即視唱聽寫、樂理、音樂史。音樂班的優勢就是能將這些能力訓練得很好（外國音樂人常常連單音都聽不出來），但也因升學考試需要，常花過量的時間聽得太難，甚至許多孩子上完學校的課後，還得到外面再補三小科，造成時間擠壓。聽到那麼難，花的時間成本相當高，卻未必增添到真正的音樂能力，目的只是在升學考試而已。

大家總過於推崇「絕對音感」，但「相對音感」比「絕對音感」更重要，尤其在合唱與室內樂時，聽的是和聲，需要相對音感，必須聽出對方的音高，自己再去調整，鋼琴彈奏上的和聲感亦是。

　　臺灣項目分科細，從小學樂理，到大學亦上曲式學與和聲學等課程，但往往就算很會寫，考試一百分，在譜上還是看不懂作曲家給的暗示與語法。基本樂理該在鋼琴課裡上，鋼琴老師該依學生的合宜程度補充樂理，以便解讀樂曲，例如曲子裡的調性趣味，和聲的顏色差異等，將樂理常識在譜裡確實運用，了解作曲家曲意，才不會落得樂理就算一百分，拿起譜還是只看得懂音符，彈到大小和弦跟減七和弦皆毫無感覺。

三、未必能選到自己想要的老師

　　在音樂班裡，大部分的個別課外聘老師（即一對一樂器授課老師）名額有限，不一定每年都會開缺，通常按照孩子成績優先順序選填，所以不一定能選到自己想要的老師。個別課老師的重要性則不需多說，若沒有選到理想的老師，影響當然非常大。

四、普通班轉念音樂班／系，不需自卑

　　有些普通班轉念音樂班的孩子，會因為自己不是科班上來的而自卑，其實完全不需要。普通班孩子有的，是對音樂更大的熱情，甚至演奏能力也不一定比較差，通常是長大後知道自己真心喜歡、自己想要，才轉念音樂班，動力十足。不過，若進去才發現自己程度不夠，當然要好好補強，尤其樂器的演奏能力。在進入音樂班之前，不妨先跟老師請教，先多了解音樂班生態，以減少適應問題。

五、念音樂班後的人生選擇

　　念音樂班不代表以後就得以音樂為職業，未來職業選擇應等

孩子長大些再定。不過,音樂絕對可以是從小培養起的知識、素養,與能力。若從小被教育成只要練琴就好,什麼都不用管不用學,是很危險的;萬一長大後倦怠,或者發現自己並不喜歡,完全沒有跳脫的勇氣,更別說能力——這是非常多音樂班學生長大後所遇到的人生問題。

亦可考慮階段性念音樂班,例如小學念,中學回到普通班。好處是可結交各種不同的朋友,學習不同事物,且能更知道自己是否真心喜愛音樂、想以它為職志,確認後再考取音樂系即可,或念其他科系再輔系音樂,亦可碩士再考取演奏碩奏士。增添自己的各種興趣、視野、見解及能力,亦對音樂有幫助。也不會一輩子只認識學音樂的朋友,你同學就是我同學,隨便臉書都是一百個以上的共同好友。

轉到普通班的風險則是,若音樂變成有一搭沒一搭半吊子學,容易回不去。念普通班時,鋼琴或樂器還是得好好學,音樂活動亦可參加,將它當作是很重要的事,音樂本該放在生活裡。記住前面提到的,把能力養好,將自己放在可選擇的位置,而不是被選擇。

在美國,中、小學沒有音樂班,只有大學音樂系,以及音樂院附設的 pre-college,給大學以前的學齡孩子進修,他們平日在一般的學校上學,週末才到音樂院上課。所以念音樂系或音樂院的學生都是因為喜愛音樂,想學好而念,但未必以後都從事音樂工作。

鋼琴老師沒告訴你的第 14 件事 ————

藉由學音樂,打開人生廣度及視野,而非縮小局限。

| 溫馨小提醒 |

教育端，應站在專業立場自省與堅持

現在大部分音樂班因為報考人數少，校方不得不收程度不夠的學生。其實，收到的學生程度不佳沒關係，進校後有三、四年時間可以大幅成長，重點是學生在學校求學的這幾年間，校方是否好好培育學生，學生人數少，是否照顧得更精，穩紮穩打不為升學率盲亂。校方站在教育端教育學生與家長，以及培育整體風氣就顯得非常重要。

現在的音樂班跟以前不同，家長與孩子性格也與舊時代不同，各種制度與活動的實施是否該因應時代性不同做適當調整則有賴智慧，辦公室或許害怕家長一不高興就要將孩子轉出音樂班而動搖立場，但理應堅定立場教育家長，讓孩子在校期間進步幅度大增，走向正循環，才是教育本義。辦公室的風氣帶領與決策明確，是音樂班最重要的靈魂，勿沿用陋習或以人情定事，亦不能因怕事而亂了陣腳。

臺灣現在所欠缺的、我們現在該做的，是培養更多愛樂者。提升下一代的美學，讓孩子在習琴上有好的質量、建立好的能力，往後生命與古典音樂有連結。若孩子喜愛，彈奏到某一種程度，自然會選擇以此為職業。

15

面對比賽（上）：
家長該有的心態準備

對於比賽，大家總評價兩極，不少人認為參賽者難免企圖討好評審口味，或者比賽時容易將重點放在「彈奏效果」，而非「對音樂的追求」，限制了演奏者對音樂的自我探索與表現。不過，若是在國際上正式的比賽，都需要一定的曲目量，初賽、複賽，和決賽三輪不同曲目，是訓練自己很好的一種方式。

而在臺灣，近年來坊間各種小比賽愈趨增多，大部分的比賽只需要準備一首曲子，有些比賽甚至純屬鼓勵，人人有獎。要說是主辦單位為了賺取報名費也行，要說是為了給學琴孩子多一個上臺機會也好，總之，比賽本身沒有對錯，就是個市場供需，買賣雙方開心既行，沒什麼好爭辯的。只要雙方都得到正向的影響，活動就有意義。

參賽前，家長可以先有一些認知：

需更多時間與金錢的支持

不管報名的比賽大小，都要先有比賽前會需要加課的心理準

備,意思就是孩子需要家長在金錢與時間上更多付出。雖然這聽起來再正常不過,但總會被輕忽。加課的頻繁度、多久前開始加課,視孩子狀況與老師習慣而異。比較沒經驗的家長,遇到比賽前需要加課,才意識到原來得支持的費用與接送時間更多了,配合意願不高,甚至在比賽前用各種理由請假,向老師表示:「老師沒關係,我們不在意比賽結果,只是想讓他有個上臺經驗而已。」

這句話本身沒有錯,但是行為與話語成了矛盾。因為,想要獲取上臺經驗值,準備過程不是只是說著盡力就好,而是需要完全盡心盡力、不停演練,孩子才能知道在準備過程與上臺呈現之間的差距。比如,準備的完整度為90%,臺上卻只呈現出60%,準備80%,臺上呈現出75%。即便盡心盡力,一定還是會有忽視掉的環節,那才是最細微卻也最重要的策略問題。我們都知道一項活動安排是優是劣,都在於籌備過程是否完整,而對於比賽,賽前「如何準備」是影響比賽結果最主要的眉角,卻是最難學習的。

別在孩子面前展現慌張焦慮

對於孩子的學習與上臺會表現如何,家長難免會緊張,比賽前,難免害怕孩子沒準備好、沒練好,擔心的想著「萬一孩子上臺沒彈好,之後會不會有陰影?萬一很挫折怎麼辦?」

緊張型的家長,更容易在比賽準備期間,每天以焦慮慌張的語氣催促孩子練琴:「你要比賽了,你練好了沒」,或者擔心的問:「這曲子會不會太難?」「這曲子比賽吃香嗎?」也可能因為快比賽了,知道孩子需要多上課,但卻幫孩子安排過多的加課,反而導致孩子根本沒有時間吸收。

當孩子感受到了大人的慌張與焦慮，<u>年紀小的會受你的慌張慣性牽引，跟著一起慌張，年紀大的則會因為你的情緒而變得壓力更大。</u>若家長性格較緊張，難免焦慮是可理解的，可以允許自己擁有這樣的情緒，但請千萬別在孩子面前表現出來，也別比孩子在意比賽成績。

若真的感到憂心、不知所措，不妨跟老師說：「老師，如果孩子需要加課請跟我們說，我們會全力配合。」或，「老師，我們有點擔心他的狀況，如果有什麼我們家長可以做的或需要配合的，再麻煩老師告知。」老師更清楚你們是認真看待這件事，會更積極的幫助你們，家長也會因此比較安心。

給孩子多次上臺機會了，為何也不見表現變好？

每一次比賽後，檢討準備過程與上臺狀態，就是增進自己思考、了解自己最好的機會，才能夠為下次上臺做更多的實驗與改進。若孩子每次在比賽前都沒有做好準備，比賽後的檢討便沒有任何意義，也會演變成，孩子不管參加了幾次比賽，始終不知道什麼叫做「準備比賽」。許多家長總會疑惑：「為何已經給孩子那麼多次上臺機會了，也不見孩子表現變好？」關鍵就在於準備過程與事後檢討等細微環節。同樣是比賽了五次，有「確實逐漸累積能量」與「只是走上臺彈奏五次」，當然是差距甚遠的。

過程盡心盡力，才有累積與成長的可能。

舞臺，關乎性格與魅力

影響比賽結果的要素，舉凡其他參賽者的水平、評審素質、評審喜好、個人舞臺魅力、自己準備得如何，以及當天的自我狀態，都會影響比賽的成績與名次。舉例來說，曾經有一個程度不錯的學生，依他當次的準備狀況，表現好的話成績拿 88.89 分沒問題，若那天彈得不太好，85 分也可理解，但那次他竟然拿了 81 分，我問他當天到底發生什麼事，他說因為那天發燒流鼻水，比賽時一邊彈一邊鼻水都流出來了，手滑來滑去音沒彈清楚，踏板還亂踩。我回：「呃，那合理，哈哈。」我們都不是太在意。

也有一個學生，程度其實普通偏弱，某年報了一個比賽，結果竟拿到了第一名，其實是因為剛好那次同組沒幾個人報，對手又剛好很弱。

除此之外，性格不同，也會導致舞臺魅力不同，有些人先天喜愛鎂光燈，有些人先天喜歡競賽，唯有上臺才能讓他血脈沸騰，唯有比賽才能讓他充滿幹勁，唯有聽到競爭才讓他眼神發亮。反之，有些人性格害羞容易緊張，彈琴的時候希望全世界只剩下他，鎂光燈最好不要照到他。

「程度好的去比賽沒拿到好成績，程度普通的卻在比賽裡拿到好成績。」這種情況當然存在──曾有段時間，我就同時擁有這兩種學生。

A 生沉穩內斂，學曲子很快，音樂理解能力非常好，音樂內斂但欠缺爆發力，在中、小學階段的舞臺上，這樣的特質並不屬於搶眼的那方。在剛進入青春期時，他甚至變得非常在意別人眼光，上臺時開始顯得不自在，難以完全專注在音樂裡。

B 生底子漏洞多，彈過的曲子不多，每要學一首新曲目，能力上也較為辛苦，音樂知識與理解力缺乏，擁有的技術也不夠，但他充滿表現慾，滿腦子想贏。有一次上課快結束時，他精神欠佳，彈奏音樂時顯得意興闌珊，剛好下一個學生來了，他馬上精神大好，表演欲大開，像是換了一個人似的極盡表現，剛剛要做不做的音樂全都做出來了。只要一上舞臺，他一定全神貫注，甚至演的比平常誇張，彈得比平常好，這是他極大的優勢。

A 生程度好，雖然舞臺上不搶眼，但成績不至於太差，得到了優等。B 生擁有極高的舞臺優勢，拿到了特優。

我們都知道 B 生得多為自己打點底子，修補觸鍵、擴充曲目。至於 A 生，性格其實不必著急，先繼續補充各種能力，做到舞臺上能投入音樂即可。音樂，就是在彈奏自己的性格，而性格會變。A 生有著自己非常獨特的性格，或許以後他上了高中或出國留學後性格一轉，音樂自然更活化。畢竟所有的藝術表現，都受人的性格不同而異，受生活轉變而改變。

有一種學生比較麻煩，上臺不敢表現，要做音樂不好意思做，卻又非常渴望得到好成績。老師三番兩次修正他的問題點與表現力就是改不了，但他滿腦子渴望得到好名次，想贏同學。

我告訴他：「你要那樣彈，就只能拿到差不多的成績，不可能你彈得像木頭，評審卻給你好成績，天底下沒有這種事。只要你沒展現出來，根本沒有人知道你懂那些音樂。想拿到好成績，就強迫自己改正，如果不想改、彆扭不好意思做，就接受自己只能拿到那樣的成績。」

　　影響比賽的因素眾多，對於比賽成績不必太在意，但並不是在比不好的時候拿來自我安慰用。不妨提醒自己與孩子，比賽是為了更認識自己、觀摩他人、更清楚自己在同儕之間程度在哪、做事情的準備出了什麼紕漏，對學生對老師皆是，一定要檢視原因。對老師來說，是檢視自己、增進專業補足盲點的好機會；對學生來說，持著這樣的心態不只對彈奏學習有幫助，在各個人生面向亦會產生影響，藉此認識自己、使自己增長，是很美妙的事。

鋼琴老師沒告訴你的第 15 件事 ──────

　　允許自己慌張焦慮，但請別在孩子面前展現。

16

面對比賽（中）：
　　　　當有益變有害

　　參加比賽原本是可以讓孩子的學習更有動力，藉由舞臺認識自己、觀摩他人，增進自我學習。但比賽為人詬病的現象，是有些老師為了比賽，長期只讓學生練一首曲子，不注重學生真正的發展與對音樂的連結；有些主辦單位辦得馬虎，為節省評審費，評審隨便找；家長著了魔的在意比賽，追逐名利，忽視核心成長。

變調的比賽：當有益變有害

　　有些老師可能擔心自我名聲問題，或者背負著需要給家長交代的壓力，容易犯下兩個錯誤：「長時間讓孩子只練比賽曲」、「選超出孩子能力範圍的曲子」。這兩個問題最為嚴重，卻最為普遍，

也是最為人詬病的操作模式。不管準備比賽或考試，皆是最需要正視與避免的。

　　報了比賽後，花了大半年時間只練比賽曲，聽來似乎合理，許多家長不懂，也叫孩子別練其他曲子了，比賽比較重要。然而，花費如此長的時間，卻只練一首曲子（甚至只練上臺會聽到的前三分鐘），對個人成長與興趣會是多大的磨耗？延伸的問題如滾雪球一般，不僅不會讓自己的能力提升，到後來對曲子一無所知，那首曲子也只會愈彈愈差，是抹煞對音樂熱情的元凶。

　　比賽選曲，是一門重要學問，必須要能展現學生的優點，隱藏缺點。但有些老師為了給學生參加比賽，刻意選很難、超過學生能力範圍的曲子讓學生硬練，以為這樣分數會比較高，但評審時，總看他們彈得痛苦，我們聽得難受，對學生更是傷害。

名利著魔，慾望纏身

　　如果跟了一位好老師，上述問題不需擔心，請和老師表達你的企圖心，對參加比賽有興趣、想變得更好。好老師會在乎你的個人成長，會知道你什麼時候可以去參加比賽，幫你安排規劃，當你需要的是積累曲目與個人實力，他也會要求你先暫停比賽。怕只怕家長、孩子著了魔，滿心只為比賽練琴不聽勸，追著比賽考試跑。

　　有些家長讓孩子比賽比多了之後，變得滿眼名利慾望不能輸，著了魔像是被輸贏名利附了身，聽不進老師針對孩子現況所給的建議，追著比賽跑，調查好所有其他參賽者的背景與指導老師，為了比賽考試到處拜名師，或者加壓給老師。

有企圖心、積極投入是好的，總是比懶散不管來得好，但小心汲汲營營過了頭，陷入短視近利而不自知。

掙脫比賽陷阱的建議

以核心成長為首要

參加比賽有很多優點，卻很容易讓許多人走偏，要避免有益變有害，讓自己擁有去比賽的能力，而不是追逐比賽，差異點在於是否以自我核心成長為首要。

舉例來說，一名國中生 12 月要參加比賽，該比賽只要自選曲一首。有些人可能 6 月或者更早就開始練習，並只練那首曲子，這是最糟的方式，而且一定彈不好。建議可同時練兩首曲子，目標訂在 9 月左右完成，然後暫停，再練其他一、兩首曲子，接近比賽時再從這三、四首曲子選一首去比賽。或者選定了某首曲子去比賽，在兩、三個月內快速練好背好之後先放一邊，再練其他曲子及一些練習曲，到了比賽前再重新將比賽曲拿出來練習。這樣不只可以維持對音樂的新鮮感，還可以透過其他曲子學到相似或新的技巧，亦可以熟悉一首曲子的運轉。若是曲目還沒累積夠，許多技巧也待補強，就要先補強自己所需，暫緩比賽。

將目標放在較具規模的比賽

若真的對比賽有興趣，平時就可以先蒐集各種比賽資訊，也會更清楚每種比賽的差異與專業度（了解市場），將小比賽當作練習，將目標放在較具規模、較正式的比賽。較具規模與正式的比賽，評審與參賽者水準都較高，參賽曲目也需要更多，通常會需要

兩、三種不同樂派的曲目，或者規定需要完整古典樂派曲目（三個樂章）＋一首巴赫＋一首浪漫派自選曲（通常我們稱此為一套曲目）。不妨以此為目標去練曲子，時間到了便擁有去比賽的能力。

若習慣以一首曲子打天下，即便以往都有好成績，遇到這種比賽便完全沒有招架能力，只能再次急就章硬練，若是以核心成長為首要，有規劃地累積曲目，半年至少練兩套，自然有能力應付。

若你真的很喜歡音樂，聽到好的彈奏，是件很讓人興奮的事，對於演奏得很好的對手，你一定會很欣賞對方，輸了甘之如飴，贏了覺得僥倖，更有動力朝更高的目標前進。

以「以核心成長為首要」當作中心思想，會在比賽的名利誘惑裡，救你一命。

比參賽更好的其他選擇：彈音樂會

許多老師讓學生去參加比賽，除了希望學生為自己獲得一些好名聲，不外乎是——

✓ 希望增加孩子學習動力，有目標會更有動力。

✓ 比賽要上舞臺，而不只是在家裡彈彈練練。

✓ 可以觀摩年紀相仿的其他參賽者彈奏的表現，會更有認知的知道每一個學琴的大家，都是這樣練琴的。

✓ 藉由看到別人的表現，增加自己的閱歷，更認識自己。

然而，其實還有另一個可以達成這些成效的更好選擇，那就是參加音樂會演出。

音樂會演出不限曲子數量，每首曲子都必須完整彈完，沒有成績壓力，追求的是自我成就達成，不會被成績影響學習心情與狀態。相較於比賽，音樂會表演著重於分享音樂、展現個人特質，形式很自由，可以解說式彈奏、穿插趣味性安排，與聽眾距離近。

想讓孩子有上臺的機會，有目標來增加動力，不妨從音樂會開始吧！將幾個有學琴的孩子聚集起來舉辦家庭式沙龍音樂會，配上一些小點心小禮物，開心分享音樂，請老師辦在正式場合也可以。一味的比賽，很容易讓學琴心態走偏，彈音樂會則不會。建議以彈奏音樂會為主，比賽為輔。

聰明人懂得選取對自己真正有利的路走，讓自己能走得長遠。將自己歸為長跑型選手，不將格局做小，與其將眼界放在「贏在起跑點」，不如先觀察、累積自我實力，為往後做好準備，贏在未來。

鋼琴老師沒告訴你的第 16 件事 ————

　　汲營於當下，是誰縮小了孩子的眼界？

只練比賽曲的缺點

✓ 長時間練同一首曲子，容易厭倦變得無感，導致對音樂愈來愈沒有感覺，學音樂變成只剩下壓力。

✓ 同一首曲子的錯誤或學不好的技巧，練愈久愈難改，那首曲子會開始走下坡。

✓ 沒有累積其他曲目與實力，半年別人學了三套曲目，你只學了一首，三、四年後實力完全無法比擬。

✓ 若小時候硬練得名，看似贏在起跑點，幾年後就會發現自己準備得愈來愈吃力，長大後反而程度差同儕一大截，還要心理輔導。

✓ 失去學音樂的意義。

增進核心成長為主、比賽為輔的練習優點

✓ 熟悉如何運轉好一首曲子，不讓一首曲子拖太久才完成。

✓ 針對自己的弱點選曲補強，校正自我弱點。

✓ 利用不同曲子學更多音樂與技巧，累積多種曲目。

✓ 透過彈多首曲子去認識自己在哪一種曲風最能展現優點。

✓ 維持對音樂的新鮮感，同樣技巧在不同曲子裡面學，效果更好。

✓ 認識音樂更多，愈容易喜歡音樂。

✓ 實力累積愈多，愈容易有成就感。

琴房小故事

選曲決策

曾有個程度不錯的學生,在國三上學期的時候,我認為她需要學習蕭邦的音色,敘事曲又是經典必彈曲目,於是我讓她彈〈蕭邦第三號敘事曲〉來練音色。她問我:「可是這首曲子前面是慢的,考試不是最好彈一開始是快的嗎?」

我說:「跟妳分享一個小故事。以前在曼哈頓音樂院念書時,想在學校的大師班彈奏,是需要通過甄選的,當時我跟 Nina(我的俄國指導教授)說我想參加,問她我該彈哪一首曲子去甄選,她叫我彈〈拉赫曼尼諾夫:音畫練習曲 op.39 no.2〉,這是一首慢版、相形之下短小的曲子,因為她覺得我那首彈得很好,當時我跟妳有一樣的反應,說:『蛤?那首嗎?那首是慢的耶,而且分量不夠吧?』當時參加甄選的人非常多,但最後我被選上了。Nina 平常不太管我們,很少劈哩啪啦說一堆話,或者叨唸太多,但只要反覆思考她說過的話、做過的決定,就會知道她真的是一個非常聰明的人。

講回來妳自己。現階段來說,趕緊補強欠缺的東西比較重要還是考試成績比較重要?的確,考試前三分鐘的表現力來講,這首曲子不是優勢,也不見得每個人(包括老師)都聽得出來,有些人只聽得出澎湃激昂的聲響,聽不出細膩音色,但這音色不好學,妳最好開始會彈這種聲音,早點為自己的耳朵開啟新的聲音。如果今天要選的是升學考的曲子,那的確要有所考量了,畢竟它攸關妳將來念哪一所學校,但期末考只是學校裡的其中一個考試,長大以後,誰管妳國三上學期期末考拿幾分呢?況且,只要彈得好,不管彈什麼曲子,成績都不會太差。」

這名學生還算乖巧的聽了話，也因為我們一起合作的這兩年多來，她自己有發現練琴速度真的快非常多，對音色的要求與音樂的理解力也高很多，幫同學伴奏或合室內樂時，視譜能力與音樂理解力總被其他老師稱讚，算是清楚自己到底學了什麼。

考試當天我在場評審，她的同班同學裡的確有人表現更搶眼，即便那位同學的貝多芬風格並不太正確，但舞臺上的表現與企圖心非常顯著，技術也相當良好，我自己也打給那位同學的分數高過於我自己的學生。但那又如何？

當天也在場評審的同事在考試結束後跑來問我：「妳那位學生彈蕭邦前面那段的音色真棒，妳怎麼有辦法讓一個國中生彈出那種聲音？」

我將同事的話轉述給學生聽，告訴她：「看吧！當然還是有老師聽得出來音色的，不是每個評審都只喜歡澎湃吵雜的聲音，而且，妳拿這首曲子去考試，還可以拿到好成績，表示妳不只學起來這種音色，還真的彈得很不錯，這才是學習過程必須的。等妳什麼能力都有了，手上累積的武器愈多，以後還怕比賽或考試彈不好嗎？社會上沒有人會看妳小時候的成績，也沒人在乎妳小時候比賽第一名，永遠往未來看，別糾結於過去。」

17

面對比賽（下）：
賽後的心理素質

　　每到比賽考試結束，若成績結果佳，我想高興都來不及了，只要不過於驕傲或得意忘形，儘管開心沒關係。所以，在此我們不談贏了比賽該如何，而是就「若結果不如預期，學生常出現的心態與現象」進行討論。

比賽後的議論紛紛

　　無論是校內還校外的考試比賽，有些家長或學生一遇到成績不理想，便開始認為評審不公：「為何 A 評審打 90 分，B 評審卻打 70 分？他是不是因為對我有偏見，或對我的老師有偏見故意打低？」「我的比賽結果怎麼可能比葉大雄差？」極端一點的，甚至去找主辦單位或評審理論。音樂班間更是容易流傳「他這次怎麼只考這樣，怎麼可能？」「他怎麼可能拿到那成績？會不會是……」之類的話，這些耳語的共同點就是無聊沒營養，最好能閃就躲，不需要太在意。

甚至有家長在比賽或考試後，認為評審不公，上前議論。曾有家長在音樂班的期末術科考試當天陪同女兒考試，當義工幫忙，剛好女兒抽到第一個進去考試，她在外面聽，發現女兒彈得亂七八糟，竟衝進考場說不公平，說女兒第一個彈太緊張了，辛苦準備考試，這樣不公平，要求評審讓她女兒再彈一次。不知道是什麼原因，其他同學全部考完後，評審竟然真的讓她女兒再上臺彈了一次。但這會讓這名學生成績變好嗎？當然不會，評審沒打更低就不錯了。

建議在面對比賽考試結果，不管好或壞，就是接受，不放大結果，不忘檢討改進。即便真的遇到某一評審就是不喜歡你，故意把你成績打低，只要有他出現在評審席你就沒指望，那又能怎麼樣呢？長大在這社會上，你無法要求每一個人都喜歡你，也別期待社會上每一個人都對你良善不用心機。我們能做的，就是專注於好好增強自己，強到讓別人沒話說，未來讓別人覺得你是個角色。別人要把自身格調做低，是他的選擇，你要把自己變好，是你的決定。別跟著做低自己。

結果不如預期的沮喪

在臺灣，似乎很流行考完試比完賽，成績不如預期，學生都會哭。記得以前在紐約念音樂院時，曾有外國同學問我：「為什麼亞洲女生考完試都要哭？」經對方這麼一問，的確，好像對於西方人來說，若是彈不好，似乎就是懊惱「唉呀，剛剛沒表現好」，但臺灣女生流行要哭一下。尤其在音樂班生態裡，考試考不好，要哭，比賽完也要哭，好像哭了才代表自我要求高、自尊心高，沒想過其實只是玻璃心。

很多時候，學生眼裡的自尊心高或自我要求高，其實是令人擔心的。原因是，通常會失敗就沮喪甚至不想繼續學的，都是說著自己自尊心高、無法接受自己失敗的學生，實際上是在任自己的玻璃心四處散落，而且不打算收起。成了所謂的一蹶不振。

我們都知道出社會之後，得面對多少挫折。並不是說我們注定會是個失敗的人，而是只要真的想將事情做好，就必會經歷失敗，想要的愈多、愈大，就容易經歷愈多的失敗，但重點不在於失敗與否，而是在於有沒有想要站起來，以及有沒有能力站起來。

對於哭泣的學生，老師除了視學生性格與狀況制止或給予安慰，更重要的是導向檢討失誤。如果不希望下次上臺後的自己又是悲傷的，就務必在下一次上臺前，在準備過程盡力執行改進事項，補足自己缺點，如此一來，即便下次還是不盡理想，也會離微笑的自己愈來愈近。

不同類型老師面對哭泣學生的引導

安慰型：「沒關係，我們下次再努力就好了。」

不認為失敗就要哭泣的務實制止型：「不准哭，要哭也不要讓我看到。」「我給你時間處理情緒，等一下別讓我看到眼淚。」

導向校正型：「哭完自己檢討，告訴我你覺得問題出在哪裡？」「你可以哭，哭完告訴我如何可以讓下次上臺後的自己是笑著的。」

成績，決定你的表現？

有些新生在考試或比賽完打電話或傳訊給我說：「老師對不起，我那天沒彈好。」甚至因為沒彈好，不敢打電話給我。不知道他們哪來的觀念，也或許是曾被傳統價值觀或其他老師灌輸：「你不准沒考好，不然是在丟我的臉。」

有時，當我問學生與家長：「考試（比賽）那天彈得怎麼樣？」得到的答案往往會是：「成績還沒出來。」其實我想知道的，是學生自己在臺上演奏時，彈奏的感覺如何——舒服嗎？能投入嗎？感覺與平常的差異多少，以及考場的聲響如何？鋼琴觸鍵感覺如何？踏板踩起來如何？等等。

只回我「成績還沒出來」是否代表著，如果成績好，家長才認可孩子的表現，孩子自己則對當次上臺時彈得如何，與在臺上的心情沒有任何感覺？如果成績好，他才覺得自己那天彈得很好，如果成績差，便覺得自己那天彈得很差？那麼，自己的判斷力在哪裡？或許孩子剛開始的確較難有判斷力，但引導自我感受，開始學會分辨，就是培養判斷力的開始。

考術科與一般學科不一樣，主副修老師可以在學生不好好準備、怠惰時罵學生，但若是在考完後，發現成績結果不好才罵學生，其實是沒有道理的，因為你的指導老師比誰都清楚你的程度在哪、準備狀況如何、成績結果大概會落在哪。如果學生的程度還沒到一個水準，不可能冀望他要拿好成績，因為時候未到。但若上臺的狀態比平常不好，我們就必須檢測問題去做調整。

　　所謂上臺的經驗值裡，有個重要的層面是：「你是否能在舞臺上好好表現，彈奏時是否能投入音樂，想表現的音樂是否來得及想。」，只要感覺是好的，就是好的經驗值。如果上臺狀態不好，就需要透過一次又一次的去調整心理狀態與事前準備，讓未來上臺時，可以自由呈現想表達的音樂，這才叫舞臺練習。掌握舞臺是件非常不容易的事，不是光多上臺幾次就自動會變好。

鋼琴老師沒告訴你的第 17 件事 ————

　　　收好你的玻璃心。與其宣示自己不許失敗，
　　　不如想想自己是否站得起來。

| 溫馨小提醒 |

關於檢定

臺灣主要的兩大型檢定是「英國皇家」與「YAMAHA」檢定，一般來說，音樂班或音樂系的孩子鮮少去參加檢定，多為坊間普通班的孩子參加。許多鋼琴老師會將學生通過檢定考試，或參加小比賽得到好成績來當作業績招生。這些沒有不好，當然可以參加考級，藉此學到一些東西，也的確可以當作階段性的小目標。但「如果你的學習只在準備比賽或檢定」，那則是大錯特錯。

英國皇家的檢定，包含聽音與一些音階技巧，而 YAMAHA 的檢定，著重在即興，兩者的自選曲都不難，曲長也不長，要通過彈奏標準並不難，並不要求太高的音樂性或音色。如果學琴學到一個程度想考檢定，當然是可以的，但若是想透過不停參加檢定來更了解音樂，與音樂更親近，便搞錯方向。

若想參加檢定，建議可以跳級考，不需要每一級都考，讓自己有更多時間累積實力、練別的曲目，更認識音樂。有些老師或家長要孩子每一級都考，說是給孩子目標，結果就變成「學琴只在考試」，簡單的三首小曲子彈了大半年，導致最後孩子對音樂無感。

別忘了，這些家長一開始都說讓孩子學音樂是為了培養興趣，後來都在為了考試而學，成為抹煞孩子興趣的兇手，何苦？這是十分常見的現象，請警惕。

學生每一級都考，的確可以保障老師收入穩定（考級前孩子不太會突然不學），孩子考過了還可以像貼榜單一樣的貼在工作室。但若是孩子花了過多時間只彈三首小曲子（還彈不好），如前所述，除了沒有培養到該有的能力，又抹煞孩子對音樂的感覺，畢竟有失音樂教育者的職責。

不妨音樂會與檢定交錯參加，多讓孩子練些曲子，待能力好些，再直接考難一點的級數。總之，別本末倒置還搞得自己壓力很大。最不值且悲傷的，就是學音樂只剩下為了考試。

18

讓下一次的上臺比這次更好，
可以做的努力

　　想讓下一次上臺，表現得比這次更好，就得有意識的規劃，除了前篇文章提到的，增加自身彈奏上的核心成長，還有幾個實用的建議可實踐。

觀摩比賽

　　若正值累積曲目為主的階段，還不是時候去參加比賽，那麼觀摩比賽就會是個好選項。務必選較有水準的比賽，才能聽到優秀的參賽者彈奏——我們只跟優秀的比，可藉此知道與自己年紀相仿者的彈奏是什麼模樣，會更有目標。當自己在練習過程覺得難或辛苦時，也會想起舞臺上的他們也都是這樣練習的，大家都必須經歷這些，便覺得沒那麼辛苦了。

　　身為老師亦可觀摩比賽，了解市場狀態，一方面藉此更清楚這年紀的學生可以要求到什麼程度，若學生想獲得好成績，他需要彈到什麼程度。

平時就定時將曲子完成並錄下來

譜練好、背好時，可將曲子錄下片段自己練習修，再完整錄下全曲。學生自己錄下來聽，跟老師從旁拚命修正、指導，是不一樣的。最常發生的問題，便是學生覺得自己有做音樂，可是旁人根本感覺不出來，唯有自己錄下來看與聽，才會發現原來彈奏當下自以為的，和觀看的人感受到的是兩回事。透過一次次的反覆修正與錄音，能更清楚彈奏時到底得做多少改變，音樂輪廓才趨明顯。

錄音另外還有一個好處，那就是大部分的人只要錄影機一啟動，就會比較緊張，猶如上臺，多練習幾次再從中修正，就會讓緊張的感覺降低。自己錄影修正很耗時，但非常有效，也非常必要。

當曲子完成時，就得像是表演般的錄影存檔，可以的話就在老師家用平臺鋼琴錄，音樂班程度好的學生可以進錄音室，選最好的一次留著，即便還彈得不好也可以做這件事，將檔案存在電腦裡，開個專用資料夾，註明日期與曲目。

錄影存檔的好處

✓ 為自己做習琴紀錄，長大後知道自己在什麼年紀彈了哪些曲子。

✓ 可檢視自己半年或一年來完成多少曲目、進步多少，若差不多程度與長度的曲目，是否花較少的時間完成。

✓ 未來若想參加比賽或甄選，有現成的影片可拿去申請，不會落到需要用時才急就章練琴、急就章去錄影，平時有積累，就不會只能追著考試比賽跑。比賽常勝軍都是這樣運作，才能隨時有東西拿出去呈現。

上臺前的事前準備

檢討前一次上臺前的準備過程。上次在臺上若沒有表現好，是否因為準備太匆促，將譜背完的時間是否離上臺日期太近？上次正式上臺前，是否自己錄影修正？安排了幾次練習演出？

拿上次演出的錄影起來看，要求自己這次上臺前的錄影要彈得比上次更好，包含臺風是否不同，是否呈現得更加穩當。

新曲子在第一次表演給別人聽的時候，一定是彈不好的，一首曲子在正式上臺演出之前，需要擁有三次以上的練習演出經驗值。舉例來說，若你的正式表演曲有貝多芬、巴赫、蕭邦三首曲子，在正式登臺前，並不是練習表演一次貝多芬，一次巴赫，一次蕭邦就可以，而是每一首曲子都要三次才有效。

<div align="center">自己錄影 ×N 次→練習演出 ×3 次→正式上臺</div>

旁聽或報名參加大師班

旁聽大師班與觀摩比賽的道理相同，可以聽到不同人彈奏。雖然參加大師班無像會比賽聽到那麼多人彈奏，但可以聽到不同音樂家（大師）著重的東西，這是觀摩比賽絕對聽不到的。報名彈奏大師班，則亦可以練習在眾人前表演。

所謂的大師班，是指開放給大眾聽的活動課程，一場大師班通常有 3~5 位參加者輪流上臺彈奏，一對一接受大師指導，臺下的聽眾除了可聽臺上的演奏者演奏，還可看大師如何在音樂或技術上指導該位學員。

值得注意的是，一般人以為大師班是音樂班的學生才能參加，但坊間的習琴子弟不妨亦多注意大師班資訊，建議從旁聽開始，即便是學興趣的人亦可參加，有助於擴展眼界，聽聽不同音樂家的想法，了解音樂界核心模式，給自己機會打開視野，遠比關在家裡練琴來得有用。參與、了解愈多之後，容易更覺得音樂有趣。

若不知從何取得相關資訊，不妨請教自己老師。

鋼琴老師沒告訴你的第 18 件事 ────

讓臺上的自己，在壓力下從容。

| 溫馨小提醒 |

「我只是希望孩子可以喜歡音樂。」

這句話往往在兩種情況下聽見家長訴說，一是剛要讓孩子學琴時，希望可以培養孩子興趣，孩子可以喜歡、享受音樂。二則比較悲傷了，往往在汲營於考試比賽後，久了發現孩子真的倦了累了，對音樂開始無感了，才緊張憂心的說：「我只是希望他可以享受音樂。」

整個篇章談了那麼多，只希望大家記得，無論是音樂班內比賽、坊間檢定，或參加比賽都是同理，小心別讓學習陷入一灘死水，曲子間沒有流動。尤以比賽來說，這種帶著名利的刺激，更容易先有段興奮期，總讓人躍躍欲試、陷入追逐，到了一個高點過後，發現孩子已經開始不喜歡音樂或倦怠時，總為時已晚，只因本末倒置。

持著良好心態參賽與考試，增加彈奏音樂會與參與其他音樂活動，讓孩子的音樂學習，質好而長久。

A：想給孩子目標，所以開始參賽。

B：參賽興奮期。只為比賽選過難、孩子不理解的樂曲。愈參加愈著迷，孩子也覺得應該要如此。

C：累積的高點過後，開始疲乏。

D：悲傷的說著：「我只是希望他可以喜歡音樂。」通常出現在這裡。

Chapter 3

不只是學琴
——未來時光機

19

天分與出路（上）：
「老師，我的小孩有天分嗎？」

　　教琴生涯中，老師們常遇到家長很想知道孩子是不是有天分。「老師，我的孩子有天分嗎？」「我覺得他好像沒什麼藝術天分，不知道是否要讓他繼續學下去。」會問出這類問題，其實代表家長可能有幾個隱藏盲點沒有釐清：學琴的目的、不清楚學琴過程中「反覆上下」是正常，以及對「天分」的認知。

學習（琴）的目的

　　「我的孩子有天分嗎？」「他好像沒什麼藝術天分，不知道是否要讓他繼續學下去。」背後潛在的想法其實是：「如果有天分，以後可以走這條路，就讓他繼續學。」講者或許不認為，或者沒有

意識到，但一般來說，我們讓孩子學踢足球，難道是因為孩子對踢球有天分才讓他學？讓孩子學書法、英文，我想亦不是因為孩子對書法或語言有天分才讓他學。對於這些學習，大多是希望孩子培養某些能力、涵養，或純粹因為孩子自己有興趣，對吧？通常除非以後想要他走這條路，或依此為生，才會考慮到是否有天分。

所有的學習，本在建立學習、思考、應變、藝術、知識等能力，讓孩子擁有更多的基本。然而，或許因為「學藝術需要天分」這觀念過於深植人心，導致有些家長認為孩子在這方面要有天分，不然別學了。這是很大的盲點。

學琴狀態的「反覆上下」

任何學習都有不易之處，過程中可能會出現「反覆」，也就是會一下變好、一下又變不好；一下子很進入狀況，一下子又走鐘或抓不到方法。家長有時不理解，便容易懷疑孩子是不是沒有音樂天分，而孩子可能也會以為自己遇到瓶頸。其實這些學習中會出現的反覆狀況，和音樂天分並無太大關係，任何只要稍有難度的學習，這些現象均屬正常。與其糾結於瓶頸，不如請老師再多講解，好好體會用心學，學起來之後會非常有成就感，才是理解「學習」的開始。

在學琴上，以下幾種情況易出現學習的「來回反覆」：

學習新的技巧、建立習慣與步驟時

只要是學習新的東西，尤其技巧，需要反覆摸索該使用的肌肉、力道、姿勢等細微，這週抓到下週又跑掉是常有的事，等過

一陣子完全抓到，真正學會了之後，就會進入穩定。就像學習開車，拿到駕照會操作，也需經練習才會進入穩定，在那之前，停車角度有時抓好有時抓不好很正常，總需一段操作熟練期。

練琴倦怠，一直練同一首曲子

每一首曲子都有其最佳運轉期，取決於孩子的能力與老師的訓練方式，長久只單練同一首曲子很容易陷入倦怠而出現停滯。記得，同樣的技巧可以在不同的曲子裡學，一首曲子練太久需砍掉先練別首曲子，透過新曲的新鮮感去練類似技巧，效果更好。

一下跳得太難

一下子跳太難，學習當然很吃力學不上去，<u>尤其沒有按照步驟時</u>。有時家長以為孩子沒天分學不起來，其實只是因為練琴步驟、學習步驟出現問題。若有時執行有時跳過，當然容易出現鬼打牆停滯，造成自己以為「怎麼學不起來」。欲速則不達，好好耐心執行，不跳過步驟即是。

什麼是「天分」

天分的定義是什麼呢？對學習一份事物比較容易抓得到，比較有感覺就算有天分？所有的演奏者都很有天分嗎？其實，大部分學音樂的人及演奏者，真的沒有特別有天分。有天分者極其少數，更別說與生俱來的「藝術天分」。很多人本來以為自己很有天分，但真正學下去、學深、看多看懂，真正知道什麼叫做「藝術」

與「藝術性」之後，就會發現自己真的不是特別有天分，只是還算肯努力、不笨，跟幸運，所以彈／拉／吹得不錯。

因為，成就這些「不錯的演奏者」的重要元素，是練了很多琴（不管自願或被逼），以及遇到了好老師（幸運）。只要孩子本身學習資質在中間或中上，過程中好好練琴加上遇到好老師，能力都可以在一般水準以上，成為一個演奏者。或許稍有天分、天分稍平有些差異，但都能透過後天培養來補足。畢竟每個演奏者程度也有差異，更別說非演奏型的音樂人，多數人學琴並非為了當演奏家。那些被稱為有天分的音樂家，沒有一個不是花了極大量的時間在學習，費了很多努力在練琴，經歷許多嘗試與失敗的。

很多人的天分，是晚發的，例如就有朋友就學期間曾被大師說不適合學長笛，但她現在吹得可好，類似現象很常發生。學會如何努力，比有天分重要太多。百分之九十九的人都不是天才，而你不是那百分之一。與其在想有沒有天分，不如想可以如何努力。「努力」本身，也是一種天分。若能擁有願意努力的性格，是很大的優勢。

「老師，我有天分嗎？」

若老師說你沒天分，你就不學了嗎？若各方學習都問了別人，結果都被說看不見天分，難道就索性什麼都不學了嗎？

清楚這份學習是否讓自己變得更好、自我內心想不想學，比較實際。

謹慎使用「你很有天分，就是不努力」

「你很有天分，就是不努力。」、「其實你滿有天分的，只是練得不夠，再多練習就可以很好了。」許多老師或家長會這樣說，目的是希望孩子多練琴。某些孩子的確會因此受到鼓舞，而認真學習。然而，這句話太常使用，可能會造成反效果。大人說這句話時，重點是想表達「你需要更努力」，但聽在孩子耳裡，某種程度是褒而不是貶，很容易造成一種心態：「我至少被認為很有天分（被認可），只是不努力，但萬一我真的努力了，結果卻也沒多厲害，不就等於自己是麻瓜了嗎？（被全然否定）」結果，反而導致孩子更不願意好好練，因為害怕承受可能會被否定的風險。「你很聰明，只是不好好練。」也是一樣的道理。孩子容易只聽到前句，聽不見後句，或者認為「我只要被認為聰明就好了，幹麼要好好練？」搞錯聰明真正意涵。

坊間比賽多，尤其給初學者及孩子的鼓勵型比賽，有些主辦單位甚至要求評審不能打幾分以下，評語則只能寫鼓勵字眼，並且人人有獎盃。前陣子某個鼓勵型小比賽，成績出現 100 分，評語單上寫著「你是天才！」等字眼，引來鋼琴老師們的抨擊。

原因很簡單——鼓勵和催眠是兩回事，如果該學生與家長只是當下看到開心一下事小，萬一認真了事大，可能影響往後許多發展。有時候我們弄會了某件事，例如一下子將電扇修好了、一下子拼好拼圖了，總會隨口說「我真是天才」，意思只是在說「啊！我真是好棒棒！」雖真心覺得自己好棒棒好聰明，但不是太認真於這件事，一下子就忘了。怕就怕在「說者說得輕，聽者聽得太認真」，而「評審」這角色在學生與家長的眼裡是高專業，

話語總容易有分量,即便評審素質待定。所以,記得若不小心收到評審寫「是天才」請視為老師在說你今天表現的好棒棒,開心一下即可。

音樂比賽的評分標準

臺灣的術科考試或比賽成績有幾個區間,鋼琴成績通常在 88~90 就算很高很優秀,非常優秀的頂多 91~92 分是極限,打到 95 分以上則毫無道理可言。而 70~75 分已經代表非常不好,若拿到 60~70 之間的分數,其實沒什麼差別。完全彈不出來,可能會直接打 59 分或 0分,10~50 分之間的分數同樣沒有任何意義。

鋼琴老師沒告訴你的第 19 件事 ————

如果沒有呈現出優秀,真的沒有人在意你有沒有天分。

20

天分與出路（下）：
學音樂的行徑與出路

音樂班學生養成，大概分兩類：

第一類，成長過程中積極找好老師，參加大師班、國際音樂節、國際比賽，進入好的音樂院，畢業後持續演奏，走在音樂圈裡。但只有極少數的人可以成為演奏家（獨奏家）──除了極度努力、遇到好老師、自己非常有興趣之外，還需要好的人脈網絡。

第二類，念音樂班後，一路念完音樂系所，畢業音樂會為人生最後一場音樂會。有些是自己喜歡，有些念得傻呼呼莫名，有些則是不知道除了念音樂還可以做什麼，沒有培養其他興趣與能力，只好繼續念。

從小念古典音樂，都走向哪些路？

✓ **教學**：涵蓋自專職或兼任於音樂系所、個別工作室或音樂教室、專職於中、小學音樂課教師或外聘老師、學校管弦樂社團分部老師，至幼兒音樂教育。

- ✓ **演出**：包含古典音樂演奏家、管弦樂職業樂團、婚禮等商業活動演出樂手、藝人演唱會跨界樂手，鋼琴人可兼職合唱團伴奏或學生考試音樂會伴奏等。
- ✓ **其他音樂相關**：藝術行政、藝術經紀、音樂影音製作等。
- ✓ **音樂無關**：就學期間或畢業後發現其他興趣或專長，往其他行業發展。

學音樂的收入

或許傳統思維始終些許存在，偶爾還是會聽到家長擔心孩子走音樂，以後會養不起自己，或者擔心女兒交了個學音樂男友，以後就會餓死之類的話語，只能說：「想太多。」

會不會餓死、會不會受苦，取決於到底月收入得多少才養得起自己。學音樂的收入完全沒有大家想像的低，會餓死恐怕是個性問題。

一般來說，學音樂的收入高於一般上班族，高於公司高階主管也是常有的事，差別在於無年終與分紅。不過的確，這行業最高收入有局限，難以高至年收入三、五百萬或千萬，除非是一線的演奏家。至於大家總說的「收入不穩定」，或許可以想想，到底是穩定的 22K 或 30K 好，還是不穩定的有時 5-10 萬、有時 2、30 萬好（數字只是比喻）？我想沒有絕對，或許公務員、上班族收入穩定，但有些孩子的性格走上朝九晚五可能只會憂鬱。

有能力的人，不管學什麼，都不會讓自己餓死。

音樂職涯常見之困

雖然不用特別擔心學音樂會餓死，但每個行業都有其會面臨的困境。外界總以為「學音樂的人做的工作就是自己的興趣」而羨慕不已。暫且先不論「到底是該將自己的工作視為興趣，還是該將自己的興趣變成工作，興趣＝工作究竟好不好？」以下幾點實實在在是許多音樂人常面臨的問題。

海歸的包袱：「出國回來後，還不是這樣？」

部分當年的積極型學子，認為學生時代自己比同學們更優秀，更積極於找老師上課、參加各種音樂活動，進修演奏能力，但出國留學回來後，最終還是教琴。許多人容易在剛回國時卡在「出國回來後，還不是這樣？甚至回來的工作也沒比沒出國的同學好，我比別人認真努力，程度比別人好，卻要跟大家做一樣的事，投資報酬率真低。」的心理狀態。

若以此做為投資報酬基礎，也難怪會卡住了。這樣的想法無異於「人生出來，終究還不是都得走向棺材。」投資報酬率的高與低，取決於對自身的影響。體驗不同，人生彩度就不同，只要是選擇自己喜歡的路，就沒有任何可惜。這些道理我們都知道，只是太容易忘記。即便同樣是教學、與他人同處一個位置上，也可以開創出自己不同的風格與色調。

「不想要這樣，那你想怎樣？」

不妨思考這點，到底自己可以如何與眾不同，如果想不出來也怪不了誰，因為你真的沒有比別人特別。

不愛教學、教學倦怠、制度限制

基本上，臺灣音樂人無法純靠演奏存活，不管程度好壞，大多需靠教學為生。然而，並非所有學音樂的人學到最後都喜歡音樂，這是第一個問題。其次，不愛教學卻又不得不教，又或者喜愛教學，但熱情已被消磨耗盡，出現職業倦怠，這樣的人多到數不清。

例如，明明念的是演奏，但到大學專任教職時，得先苦哈哈的做許多學校行政事務，占據掉許多時間與心力，無暇練琴精進。教課時，還發現大學生根本都不想學，根本沒人在聽而對教育喪氣；教中、小學音樂班，外聘老師薪資幾十年未漲，遇到學生根本不太練，而且家長不太管，氣得要死；好不容易考進學校當音樂老師，十多年來在同一個地方朝九晚五工作，十分倦怠，離職又覺得可惜，而卡在人生十字路口等。

踏不出舒適圈

如果不愛教學或倦怠，卻又跨不出去，主因是「框架較多」與「薪資問題」。音樂班孩子從小花了很多時間在練琴，但念音樂班最怕的就是除了音樂之外，其他事物接觸得非常少，少有其他興趣與專長，框架較多，難走其他路，亦難有「打掉重練」的性格。

此外，所有「專業型」領域的行業，不論是律師、醫師、建築師，還是音樂家，因為在養成過程都得比一般學生多下一些功夫，要站上「專業」的舞臺，門檻較高，所以專業型職人收入平均比一般上班族高，即便不喜愛自己現有工作，也難以接受其他較低薪水。陷入雖不滿意自己職涯生活，卻也不知道自己還喜愛或擅長哪些事物，更不願到其他領域重新學起，或者自己開創新格局，怕會又苦又難又低薪。

擅長與喜歡、天分與出路

以上所有，並非在恐嚇大家走音樂這條路有多辛酸，而是想打破「學音樂會餓死」、「女生學音樂以後工作就單純教琴陪孩子彈琴、工作所接觸都是美好」等不切實際幻想。各行各業都有類似的職場問題，而從事音樂相關工作者不例外。<u>若喜歡自己從事的領域，必定能感受到該領域獨特的美麗，只要想做好，辛苦絕對不會少，但會心甘情願。</u>

天分與出路是兩回事，<u>天分好壞大多不直接影響未來出路，</u>有天分的人，不見得有出路。自詡懷才不遇而鬱鬱寡歡者大有人在，<u>影響未來發展出路的，始終是性格。</u>有天分，經過些許努力，或許的確比別人容易變成「擅長」，但若沒有性格輔助，頂多做得不錯。而擅長，不見得就會喜歡，卻可以因為「喜歡」，將它變得「擅長」。

「教會孩子思辨與願意努力的性格。」這句話聽起來再老掉牙不過，無人不認同。然而，多數大人總過急或保護過深，而直接告訴答案，或替孩子做決定。音樂班孩子的家長特別容易過早幫孩子決定人生道路，無疑是相對殘忍，所以會有念完茱莉亞音樂院畢業後，決定再也不碰鋼琴的例子。如同古時候不能自由戀愛，早早替孩子決定要嫁誰娶誰，下半輩子不開心，只會回頭怨你。

鋼琴老師沒告訴你的第 20 件事 ————

與其替孩子想好出路，不如為他建立性格與能力。
該委屈時忍得住，必要付出時懂得不猶疑，沒路時自己開創。

琴房小故事

以後要幹麼？

「老師，可是我不繼續念音樂班，我不知道以後要幹麼。」

「為什麼要現在知道以後要幹麼？現在還不知道以後要幹麼不是很正常嗎？你知道普通班學生一般都還不知道以後要幹麼嗎？

只要先知道自己喜歡什麼、不想要什麼、不排斥什麼、還可以學什麼，努力去做。你不妨將心思放在開拓各方學習，而不是決定未來。現在的決定，只會因為還接觸太少看太少，而局限自我。很多決定不必急，做到一個時程，藍圖就會慢慢浮出來了。」

21

以後的他

Episode 1

　　嬰兒室裡，看著差不多時間出生的嬰兒，想著未來的他們，可能這個以後變總統，右邊那個以後變殺人犯，左邊那個以後是公務員，再旁邊那個以後可能是藝術家。看著可愛的孩子，我們心裡最常出現的聲音，就是希望他以後可以每天都很開心。會擔心、在乎孩子的表現是正常的，在家長心裡，兒女永遠是小孩。但若是過了頭，就會從「他明天第一天上學，不知道會不會哭」，到「他明天要上班，不知道會不會被欺負」，沒意識到的是，孩子已經七歲了，還把他當三歲，孩子已經二十三歲了，一樣把他當三歲。

　　他大學時你陪他去註冊，他上學喊累你還在心疼，他課蹺光被學校開除，他怪學校爛，去公司面試你擔心被面試官欺負，硬要陪他去面試，甚至先為他疏通人情，擔心他這做不來那做不開心。

可能在中學時被帶壞吸毒進黑幫，也可能進了好學校除了成績好，什麼都不懂，不具判別力，一出社會就被騙，工作被欺負，感情被騙，或者三觀扭曲，容易被人一牽就走。

也可能在未來的某一天，你會驚訝他面對問題時的承擔能力，你會看見他不畏懼，即使含著淚，也往自己所想要的方向努力，甚至開創自己獨樹一格的路。身為父母，可能有點心疼，但更多的是「哇靠，我女兒／兒子怎麼那麼行？」

這些情況的差別，在於你選擇的「保護孩子」，是避免他接觸所有不好的事物，還是教會他什麼都知道、懂得判別，擁著什麼樣的價值觀。當他遇到誘惑時，是否自己會選擇不跨過紅線，遇到問題時，是否習慣勇於承擔。可以讓孩子維持單純，但千萬別讓他長大變得愚蠢。

在有愛的基礎下接受磨練，是面對人生問題最好的防護罩。

Episode 2

我們小時候，很多人被逼迫著做什麼事，可能因為當年的爸媽，大部分都希望小孩幫他們完成小時候的遺憾，但這年代，那樣的家長已經很少了，現在比較多的是怕自己逼了小孩做什麼，怕小孩哭鬧反抗，似乎一如此，自己就成了千古罪人。

例一：孩子小學三年級，家長覺得他要寫學校功課又要練琴太累，希望兩週上一次。（會不會十年後的家長是擔心小孩又要學國文又要學數學會太累……）

例二：上鋼琴課時，孩子被修正手要站好、要數拍子，因此常

崩潰情緒失控，媽媽糾結於美術老師說孩子很有天賦，覺得孩子屬於創造型兒童，不想逼迫她彈鋼琴，怕彈琴會抑制她的原創動力，但孩子回家練琴又練得開心，不想斷了孩子的音樂學習。其實媽媽只要想一下，教孩子上廁所要關門，會不會抑制了她自由奔放的性格？

例三：音樂班裡，孩子有主修和副修兩樣樂器，正常來說，所有的孩子回家後，兩樣樂器都需要各練一個小時。「他回家要寫功課還要練鋼琴一小時、樂器一小時，會不會太累？」到了學科要考試時：「你先不要練琴了，念書就好。」到了要術科末考時：「你先不要念書了，練琴就好，一天練至少兩小時。」若遇到學校術科時間，鋼琴與樂器剛好被排在同一天，便開始擔心孩子會太累無法消化，於是跟學校老師抗議。那麼，學校整天又要上國語又上數學又上體育，怎麼就不怕孩子會太累？是因為你知道那很正常，大家都是這樣，對吧？

例四：「孩子平常上課已經很累了，讓孩子暑假好好玩不用練琴不用上課。」「課全都在週間上完就好了，週六、日別排課了。」這種要求聽起來很人性合理，但卻存在著盲點。

寒、暑假好好玩是一定要的，但相對之下比起學期間真的輕鬆很多，若能在輕鬆的氛圍下學習音樂，不僅容易許多，成效更好，音樂也容易更貼近，一天練一、兩小時，剩餘時間還是可以玩，若完全不練、停課，便是更加重開學後的負擔，讓學習運轉一直處於不佳的狀態。

課在週間上完有一個好處，便是週六、日家庭可自由安排時間去玩，這很合理。尤其適合小學生。但若以中學生來說，週間

課後又得補習又得上鋼琴，導致回家沒什麼時間練琴，功課也寫得緊湊，到了週末卻又不練琴，或者出去玩，導致週間過於壓縮來不及消化，學習效果不好，週末也沒在學習，學習的感覺很難運轉起來，容易讓孩子的負擔更重。

馬麻，事情沒有你想的嚴重，孩子還沒覺得累，大人不要幫他覺得累。

Episode 3

問中班的小小孩：「你這禮拜有沒有練習呀？」

她開始眼神飄散，支支吾吾，童言童語說：「可是我回家要吃晚飯，吃完飯媽媽就叫我去睡睡了。」——**怕被罵，所以推託。**

問小一的學生：「你怎麼少帶一本課本呀？」

小鬼頭答：「媽媽沒幫我裝進袋子裡啊！都是媽媽又忘了幫我帶啦！」——**從怕被罵所以推拖，變成都是別人的錯，將自己犯錯的焦點轉移。**

這回答是否熟悉？小小孩沒有惡意，因為怕被罵，所以直覺把媽媽當作擋箭牌。中班小孩案例我會回：「喔——那你可以告訴媽媽你想先練琴呀，那以後你記得跟媽媽說，吃完飯先練習一下再睡睡好不好？」小一小孩案例我會回：「啊——可是，是你在上課又不是媽媽在上課，媽媽怎麼知道你的課本有哪些？那你記得以後你要自己把課本裝進鋼琴袋子裡，才能交給媽媽。」同樣的事發生第二次，我還是再說一次一樣的話，到了第三次，我則會說：「我已經說了，是你在上課，我不要再聽到你說媽媽沒幫你帶。」

如果沒有被糾正，久了就會變成理所當然，一旦孩子有類似情形出現，最好第一時間告知責任歸屬。否則，推託久了，他們會變成不僅僅只是口頭上說說，而是打從內心的認為自己是永遠的受害者，千錯萬錯都不是我的錯。

「都是因為老師不好，我才會考試考不好。」

「都是因為爸媽沒有接送我上學，我才沒時間念書。」

「因為男友太忙沒時間陪我，我只好另外再交一個小男友。」

「因為老婆懷孕不方便，我只好再找一個女朋友。」

「都是因為老爸沒幫我買房買車，所以害我娶不到老婆。」

抓個什麼來當擋箭牌，好讓自己可以下得了臺，想逃避脫罪，是孩子的天性。即便是來自單純的天性，也需要被糾正，別只是忙著給孩子呼呼秀秀說「你好可憐」，否則，長大後認為自己是永遠的受害者，也只是剛好。藉著從小的每一次機會，養成他勇於承擔錯誤，看看可以怎麼改進，相信長大後，他會讓你驕傲。

鋼琴老師沒告訴你的第 21 件事 ─────

　　你必須打從心裡相信，孩子比你想像的還行。

22

網友 Q&A：成長過程與自信的建立

「老師好，我非常喜歡看你的發文，連吃飯時鮭魚的擺設我都愛看，身為母親的我，想知道老師的父母在老師成長過程扮演什麼角色？如何引導老師？從老師的文章可以感受到父母給你相當支持的愛。要不是在有愛的環境下，老師怎麼會這麼正面樂觀，老師已經比同齡女孩更有自信更有想法，也感覺老師愛自己，這些是沒有辦法從學術教育得來的，所以我對老師的父母相當好奇。

我當媽媽後，已減少出國旅遊次數（就算有，也幾乎都是找孩子愛的，例如迪士尼……），從老師的眼睛看出去，再分享出來的文字，也是我很喜歡追蹤的部分。我本身也是音樂系畢業，也有在教琴，現在課減少許多，目前專心帶女兒（我自己也享受其中），老師分享音樂教學的專業內容，對我無比受用，也謝謝老師無私的分享。覺得自己長期追蹤你臉書後，對音樂開始有自己的想法，也覺得自己變聰明了，尤其是怎麼練琴跟看譜，對我幫助非常大。目前還沒有很清楚的部分是小吸盤，這個我好難掌握啊——謝謝老師。」

穩定且快樂的童年

我有一個非常快樂的童年，從小愛笑，照片裡年幼的我總是笑咪咪。我的老家在員林，那時還是個鄉下地方，附近有三合院與草叢田野，家裡院子夏天充滿螢火蟲，秋天飛滿蜻蜓，平時的遊戲就是跟兄弟們玩泥巴、槍戰、爬牆、架磚頭點火爆米花、放煙火，拿放大鏡聚熱爆開蟲子，跟弟弟偷拿冰箱方糖躲在桌底下吃。

我從小偏食，常常求阿姨偷偷幫我把飯吃完，或者吃到在椅子上橫躺睡覺。總之，童年很快樂，小時候家境不差，但蔡爸蔡媽不讓我們買電動，漫畫少少本，沒有高級洋娃娃，沒有高級樂高玩具，沒有高級文具，零用錢只能存小豬撲滿，紅包得交給爸媽，有時出國玩。

蔡媽不熟音樂世界，音樂要求上自然不是虎媽，也沒志願當星媽，但小時候會盯我們功課寫評量，規定每天鋼琴、小提琴要各練一小時（即使沒念音樂班的兄弟姊妹亦是如此），除了在學校的術科時間，每週還載我們到臺中或二水上課。蔡媽蔡爸因為不懂音樂，甚少干涉，但就是非常配合老師，老師可罵可打可罰，我們的成績都很不錯。暑假期間最愛的，是跟哥哥弟弟擬好每日時程表貼在牆上，自己分配什麼時間做什麼事，上頭的方格內容有練琴、寫暑假作業、玩耍、吃飯、自由時間。

初進音樂班非常開心，什麼都很新鮮，喜歡合唱、喜歡視唱、喜歡合奏，第一次合奏課全部人一起調音 A，那聲音、那畫面、那教室我至今都記得，因為當時年紀尚小的我覺得好震撼，好聽得讓人興奮。我非常喜歡小提琴，也愛練小提琴，直到中學都是。

　　小時候也曾不愛練琴（真的很少有孩子會主動去練琴，一定要大人盯），但被規定練完才能去玩，於是從蔡媽車開出門那秒，我們就開始算練琴時間，實則坐在樓下跟大家一起看電視，有一陣子練得很痛苦，完全不知道自己在練什麼，常趴在鋼琴上睡覺。為了逃過無聊的練琴時間，一天到晚裝病去對面診所報到，還有甜甜的東西可以吃。但到了大學以後的暑假，卻覺得別人都在無聊，還好我們有琴可以練。

　　週日載我們去臺中上課的路上，因我跟弟弟太會吵，時髦美麗大方的蔡媽總會在路上把車子開到一半急轉右，再急剎車，轉身賞後座的我們各一巴掌，再繼續開。我跟弟弟很快和好，總轉身朝後車窗向外看，數左右邊各經過多少臺車子，當作彼此的共同小遊戲。

　　成長階段我要念的每一間學校，<u>都是我自己決定，爸媽就是支持</u>，看到哥哥姊姊念私校不特別愉快，我決定待在員林念公立國中，高中則選擇念臺中二中而非曉明女中。雖然，我的學科不錯，國三時曾想過轉往普通班，但後來還是沒有轉。我決定要念私立的東吳大學，不念師範體系學校，還有大學畢業後到底出國與否，去哪一個國家去哪一間學校，都是我自己決定。

　　上大學前有個小插曲，大學放榜時我上東吳，接到高中導師特別打來家裡責備我：「為何明明可以上師範，卻沒填師範體系學校而選私立的東吳？」因為太驚訝，至今記得。

　　我回導師：「因為我想讀東吳。」

　　我不懂的是，為何學校的升學率比我想要的還來得重要？

　　可能因為都是自己的決定，就算後悔也沒誰好怨，又剛好我

個性有強烈的歸屬認可感,所以只要是我的學校我都很喜歡,從未有一絲後悔。

比起同齡更有想法與自信?

關於愛思考,不曉得是否跟國中很愛解數學題有關。教學生後,也才發現所有的音樂邏輯與小時候的數學解題概念相同──會了基本邏輯,就可以思考應用。

有想法,可能始於國三開始常被叫去辦公室、高中開始在外地念書,對有些事情開始疑惑,自然從疑惑中開始思考與觀察,從思考中建立主見。「喜歡探索新事物」大概是天性,不管到臺中、臺北、紐約念書,從沒打電話回家哭過,也從來沒有適應問題,反而總因為太新鮮有趣,忘了打電話回家,也當然沒有出現爸媽來機場淚別離這種事(喔──以前跟男朋友倒是有啦)。

而帶來最多思想衝擊的,是在紐約短短的那兩年──來自於周圍的人事物。

相較於周圍同儕,我的確是較有想法與主見,也充滿求知慾;至於自信,若要一直告訴自己有自信,基本上是自己騙自己,根本也不會因此變得有自信,而是必須知道自己在哪裡、該往哪裡去,以及掌握了多少。別怕自己還不夠好,有目標知道如何調整,就能謙卑且專注。在美國文化裡,大家流行一直稱讚別人,曾有段時間,我的指導教授 Nina 稱讚我時,我並不開心,因為我知道自己不夠好,還有很多進步空間,我告訴她:「我不需要你只是一直稱讚我說我很好,但我很需要你來告訴我要怎麼樣才能變成真的好、更好。」

我覺得自信是一種踏實感，來自於幾個面向：

✓ 實力與經驗的積累。

✓ 知道自己在哪裡、該往哪裡去。

✓ 專注於自己在做的事。

如果對於目標或想做的事茫然，慌張是必然。當夠專注於自己想做的事情上，根本不會將焦點放在自信與否的問題上，也會很能接受別人說不好（如果我覺得對方說得有道理的話，如果覺得沒道理，也不太在乎），基本上沒有玻璃心，不怕被拒絕，只想把事情完成。我想是因為專注，所以踏實。

說白了，與其一直去想自信與否，不如專注於把事情做好。

正面樂觀？

自己是否真的比較正面樂觀，這我沒特別感覺，但的確，不好的事我忘得比較快，無聊的事與是非我能閃必閃，喜歡周圍散發好磁場。的確很多同行朋友會在意的點我還真不在意、不太受影響，但我想是每個人在意的點不同。我是個很實際的人，知道自己的優缺點、強項與弱處，覺得心靈雞湯那套只是自我安慰與自我欺騙，於事無補。如果可以，我會傾向從根本解決問題。

其實人不需一直維持正面，我傾向坦然接受自己，將不喜歡的抽掉，我沒有好人包袱，盡可能接觸我喜歡的人事物。每個人都會有調整期，是必要過程，只是看自己有沒有發現而已。人性有各種，如同音樂有美與醜陋，大而化之是必要，敏銳亦是。只可惜在現今社會裡，大多數人不夠大而化之，卻也不夠敏銳。

　　至於小吸盤，如果長年接受傳統只練抬高手指的學法，感覺不到小吸盤是正常的，對孩子來說，反而非常容易且自然，所以一定要從小教他們感覺。當初我也花了很長的時間才抓到，但會用之後非常好用，能解決許多問題與音色。在教學生或自己的孩子時再多試試，會愛上的。

鋼琴老師沒告訴你的第 22 件事 ——

　　我喜歡維持生活秩序，因為就能在裡頭施展任性。

23

網友 Q&A：出國留學與文憑的必要性

「follow 老師，是從大學時總在學校看到老師的音樂會海報開始，自從追蹤老師臉書後，很喜歡老師的文章以及教學觀念，我自己也有教琴，看老師的文章常受益良多。

我現在在美國拿的學位是 PD（Professional Diploma，演奏文憑，非碩士學位），一直在想要不要轉去 MM（Master of Music，演奏碩士），很多老師總說沒事花家裡那麼多錢，出去拿一個沒用的文憑回來幹麼？我當初只是持著想出國看看不同的環境與學習，但一出國，壓力就排山倒海而來，覺得自己花了家裡那麼多錢，也知道臺灣音樂市場相當飽和，就連明年回來後也不知道要何去何從。很想問老師當初從國外回來時，怎麼開始幫助事業起步。

真的很喜歡老師如此正面積極的態度在推廣古典音樂！謝謝老師！」

我和這位網友（以下簡稱 A）進行了一段線上對談，分享給有類似疑問的讀者，希望能有所助益（蔡老師以下簡稱 P）。

P：「首先，你本身家境如何？當初選 PD 而非 MM 的理由是？」

A：「家境小康，選 PD 是因為托福成績不夠，考了好多次，實在很厭倦不想再考。在美國的這一年因此過得非常不開心，覺得自己一直考不到托福，然後又只拿 PD，一度很想放棄。前輩一直說，出去拿 PD 乾脆不要出去，我這一年非常否定自己，總覺得自己似乎做錯了什麼決定。」

P：「所有人生上的花費，端看你怎麼運用那些錢，才是浪費與否的指標。懂得如何運用錢，是指：花該花的錢，但讓實際獲得的價值與報酬，比那金額更多，而非不敢花費。畢竟金錢這種東西，除了安身立命，盡身為人在社會上立足的基本責任外，就是拿來讓你好運作更多有意義及想做的事。

　　當然，因為是家裡出的錢，所以第一得先問你家境如何，如果家裡負擔不起，你需貸款全額，必要性或許降低，有兩種可能：

　　一，自己先存個幾年錢，屆時始終想圓夢再出國，或者參加音樂節體驗。風險是，通常晚個幾年錢還沒存到，但手上的彈奏技術已掉光，你必須除了很努力賺錢外，還要有能維持手上功夫的能耐。

　　二，堅持貸款出國，回來還得心甘情願，或以創業者的心態投資自己，一路上備妥又廣又深的各種能力，一邊進修一邊觀察出時代性及市場需要，計劃好如何在回國不久後創造商機回本。但通常音樂班長大的孩子沒那遠見也沒那膽識，能自己慢慢把錢還完就不錯了，所以這可能性較低。」

　　A：「我們學校只要托福沒有考到就都是拿 PD，當初是因為喜歡這個城市，所以其他學校就沒考慮，很想知道老師對於拿 PD 跟拿 MM 的想法，會非常建議一定要拿到 MM 嗎？這個學歷真的能幫助到自己什麼嗎？」

　　P：「我不覺得在現代社會裡這兩個文憑差多少。原因是，現在碩、博士生滿街都是，相信你、我都知道海歸派碩、博士也不見得都很有實力，所以重點應該放在你獲得了多少。其次，以現在就業市場來說，我覺得沒差。前提是你想藉這個文憑做什麼？你未來想要的職涯生活是什麼？再來，這兩種學位的考量點，我覺得比較會是你要待一年還是兩年（多數學校的 PD 只需要一年）。

　　學音樂，能待愈久當然愈好，一年後才真正要開始成長，如果念 PD 可以學到很多，可以聽很多音樂會、上大師班、旁聽別的課、主修課也獲得很多等，還是很值得，最怕的是什麼都沒做。

只是拿著學生簽證在那吃喝玩樂的也大有人在，反正出來教學後，許多家長與一般大眾通常沒有太多判斷專業的能力。

我在紐約只待兩年，覺得才正要開始往上一個層次就得回來了，因為父母希望我回臺灣。但那兩年影響我非常多，我參與很多音樂活動，接觸許多音樂人事物，不論耳朵或視野，皆完全改變，那時我才真正感覺到音樂是什麼。但也有很多朋友出國去了兩年回來覺得沒差，沒有太多感覺。人生所有階段歷程浪不浪費，看你怎麼使用它，靠著這些歷程累積多少。

不妨善加利用身處當地的環境優勢，你們學校附近的那所音樂院也是很好的音樂院，若有朋友在那裡就讀的話也可常去，看能否聽到更多，或者參加音樂節、獲取最新音樂資訊等。其次，強化更多實力。包含琴藝、思考性，還有人。有機會認識其他學校或不同科系的人就多認識，我當初可惜的是太乖地在琴房與音樂廳裡穿梭，沒認識太多外系人及外國朋友，但這些以後都會是資產，也能向他們學習很多。要知道，畢竟學專業的人因為鑽得深、窄，很容易變成專業呆，更慘的是根本沒鑽深卻還是很呆。當然，如果能轉到 MM 會更好，如果你在意，就想辦法去轉，很難嗎？」

A：「我們學校嚴格控管托福成績——所以我一直差一點，考了五、六次了。」

P：「你不開心只因為這件事？還是有其他原因？」

A：「我在那裡的學習是非常開心的，因為真的會開闊視野，能接觸很多音樂會及各式各樣的人。困擾我的是旁人一直說幹麼拿 PD，讓我自己覺得好像很浪費家裡的錢。」

P：「如果真的很在意文憑，就想盡辦法去取得。問問自己，需要那張文憑做什麼，也就是以後你想做什麼。你想過的人生大概是什麼樣子？開心教琴就好？還是有更多想做的事？」

A：「我其實想開心教琴就好，出國就是想學東西。我太在意大家眼光，卻忘了其實自己有學到東西才最重要。」

P：「如果只是想開心教琴，那不用管文憑，得管盡量補充實力與視野。但也要去思考——如果有一天無法開心教琴時，你會怎麼辦？你可能會有對於教琴感到厭倦的時候，或者根本沒有學生可以教的時候。基本上，我當然覺得不用在意他人眼光，若無法不在意，即便那個文憑沒作用，未來亦可倚著實力讓人覺得出國後的你變得很有用。要求自己高度提升這兩年的價值，專精化、多元化，以實質面翻轉別人眼光。

當初我停念北藝大博士班，許多老師都勸我別停，覺得太可惜，我真心感激師長們對我的關心與期待，也理解老師們的考量點，但我知道自己想要什麼，然而學術不是我想走的路。」

A：「哈哈！所以我非常佩服老師。每次看到您的文章，都讓我覺得您非常有熱忱，一直偷偷潛水追蹤來警惕自己。曾想過如果沒學生或厭倦時，也已經準備好回國後可能只能像沒出國過的大家一樣在音樂教室教學生……，其實是很徬徨的。」

P：「不然你想在哪裡教？教學生只有三種地方——音樂教室、學校、自己家裡或工作室。」

A：「老師突破盲點了！我還真的沒有想過教學生只有這三種地方，原來我是被自己困住了。」

P：「你需要多了解真正的市場環境、發掘各種可能以及突破方式，首先要加強的就是本身專業深度與視野廣度，你目前的價值觀，都建立在『只是聽前人說』，望著前人的路試圖複製，看似最安全，卻也最危險。世界很大，你看到的卻太小。暑假別浪費，若沒參加音樂節也得好好練琴或好好學習與生活，畢竟能在國外念音樂相當珍貴，是每個音樂學子最幸福的事。」

btw，他人眼光？是有讓他出到錢嗎？

鋼琴老師沒告訴你的第 *23* 件事 ───

在這社會，的確是不符合大家的期待就一定會有人唱衰，
只要你知道自己要什麼，耐著性子好好做，
時間拉長，有一天大家會自己閉嘴。

24

網友 Q&A·大環境下的理想與現實

「最近藉由朋友認識兩位分別在歐洲美國學音樂近十年的老師，閒聊過程中，發現兩位老師有個共同點是——她們皆認為臺灣環境對藝術工作者不友善，以及待遇不佳的無奈等感受；我好能理解理想與現實的差距所造成的失落感，不過想到蔡老師同是赴美回國，不也是能在這樣的環境下發揮所長，依舊充滿熱情，致力推廣音樂教育，人生還是很有意義啊！」

環境不友善、待遇不佳的無奈

臺灣環境不只對藝術工作者不友善，對很多行業都不友善，我們常聽到很多來自各行各業的聲音，甚至可能每一行業應該都覺得如此。除了大環境，還聽到很多小環境的不友善，比如說，公司體制對員工不友善，校方對老師不友善等。

當今社會，我想沒有人欣賞體制、滿意環境。我們無法改變大環境與體制，但可以在框架內扭出最大張力。這不就是古典音樂的最大啟示？得遵循樂譜，精準彈出規定的音符與節拍。彈著跟別人一樣的音符，卻要創造與眾不同的音樂──在框架內創造彈性與獨特。

不滿環境體制的霸道，那就試著想辦法離開，或者創造一條新的路。若時間未到、還無法離開，不妨試著將它當作暫時的跳板，過渡期必有痛苦，如果清楚這些只是必經，那些痛點是可以接受的。在外工作，誰沒被欺負過？誰沒被瞧不起或打臉過？看看外面的世界，就會知道你不孤單。

每個人都對環境不滿，差別在於有些人專注於想辦法，有些人則除了埋怨，什麼也不做。公平的是，人人處於同一個大環境，不公平的或許是出身與背景的差異，但出身的優劣，與其成就出來的能力，往往不是等值。

不停增進自己的能力絕對是首要，才有創造獨特的可能；嘗試各種、勇敢邁出，才有改變的可能。想開創一條路永遠不會簡單，會經歷很多錯誤與失敗是必然。

很多心靈雞湯文會給予同情，告訴你「這樣已經很好了、沒辦法大環境就是這樣、持著感恩的心，老天必會保佑。」但這種話語一點用處也沒有，只是自欺欺人。許多人沒有意識到的是，什麼也不做卻期待大環境給你好待遇，如同祈求上天給你一個又高又帥富男友，這輩子還只愛你一人看不見其他女人般不切實際，偶爾做夢流口水開心一下無妨，該醒的時候最好還是醒醒。

理想與現實間的差異

「理想與現實間的差異」是句很老掉牙的話語，大多被拿來感嘆人生用，但真的搞清楚「理想」、「現實」兩者定位的人並不多。現實到底是什麼？自己所謂的理想，是真的理想，還是夢想，抑或只是空想？

我們需要搞清楚現實是什麼，因為需要認清它，唯有認清才能避免天真，沒有認清便如同在百貨公司裡用盡生命哭鬧吵著要玩具的孩子，無法認清媽媽就是沒有要買單。

理想、夢想、空想的差異則在於，若沒有極盡努力、嘗試各種方法，就不叫理想；若試過一點努力，沒達到也沒關係，可一笑置之的叫做夢想；什麼也沒做，叫做空想。大部分的人都拿自己的「空想」冠名為「理想」，可惜空想終究成不了理想，兩者是永遠的平行線。

現實與理想間的差異的確讓人失落，但時間一久，往往會發現許多人之所以一直苦惱，是因為不願意接受現實，卻又只花時間在空想。沒搞清楚，光是一味鑽牛角尖於苦惱，只是在表現天真。真有理想，就認清現實並接受事實，再想辦法往自己的理想靠近，或許較為實際。

當年剛回國的我，的確有段適應期。失落感來自於，國外文化對於音樂的自然與付出，及基本美感，相較於臺灣學音樂的功利，與沒有美感這件事。我知道與其一股腦兒糾結現實與理想，不如認清臺灣整體教育的功利氛圍就是這樣，不認同，就試圖做些什麼，讓下一代或許能得到改善。不想讓自己的音樂陷入功利，

想重溫初心，就出國參加音樂節，回來後再繼續做些什麼。<u>感嘆不會改變任何事，長期的耕耘，才有改變的可能。</u>

至於熱情，每一個人對於事物的熱情原本就不同，熱點高低也不同，我的確在音樂推廣上比較有熱情，但若沒有意識，還是無法長久維持熱情。<u>最重要的，便是除掉阻礙熱情的因子。</u>

生命是自己的，只有自己的感受是最真實的。

只有自己的改變，是最踏實的。

鋼琴老師沒告訴你的第 24 件事 ————

　　　　光會埋怨大環境差的人，當大環境好的時候，
　　　　　　　　也輪不到他嚐甜頭。

Chapter 4

學音樂，追求什麼？

你的音樂，你的主見
你的風格，你的顏色

鋼琴家鄧泰山在大師班裡曾說：「許多亞洲學生彈得很好，但都只有『美』，連音樂中醜陋個性（不美）的部分也美美彈出。」——取自葉綠娜老師臉書。

音樂家得有主見，你的個性就是你的音樂——前提是技術與知識要先到位。有意義與感人的音樂當然很讓人啟發，但人生百態人性百種，並非只有刻骨銘心、讓人糾結到深處的音樂才是唯一。

不同曲目會對應到不同的人格。比如說，有些鋼琴家可能腦袋就是很精準宏觀、思緒縝密，走大開大合路線，彈奏風格一氣呵成，盡是爽快。例如 Boris Berezovsky，思緒精準帶宏觀，明快不囉嗦，簡直堪稱鋼琴界總裁。但千萬別將沒音樂性彈得很無聊誤以為是這一派，總聽到人們說某某鋼琴家沒什麼音色與音樂，但技巧很好……可是，沒達到一定的音色音樂，就不能叫技巧好，許多難的技巧就在於不同音色的創造。

　　有的鋼琴家則比較古怪，喜歡東搞西搞創意無限。前提是得要古怪得很有味道、有一定的格。例如 Glenn Gould、Fazil Say。但絕不是懂得浮泛，然後亂搞一通。

　　也有人走苦行僧路線，一定要彈到靈魂深處，具抽離感，訴說的是一種意念，在大體結構裡糾結在每個當下。但必須是真的要彈到內心深處、靈魂跳脫，而不只是隨意灑狗血。許多深層的體會，無憂無慮的人是無法感覺到的，這與個人性格、人生經歷皆有關。多數藝術家在人生不同時期都有其代表的不同風格，各自因為成長環境及人生經歷的刺激，導致思想與性格改變，作品風格便隨之大大轉變。

　　也有人個性就是太歡樂，只能彈大調的音樂，聽到史克里亞賓的音樂就放空，覺得拉赫曼尼諾夫根本在強說愁，那麼就算他的彈奏不是感動路線，個人不走深度風，但能將精神奕奕的音樂彈得繽紛、暢快淋漓，那就是他的顏色。而像阿勞（Claudio Arrau）那

種帶質樸的感動，一種難以言喻的精神，現代人似乎是彈不出來了，阿格麗希（Martha Argerich）的瀟灑與自然的藝術性，現代女鋼琴家恐怕也只能呆望女神車尾燈，穿再少也一樣。這似乎是現代人科技化後無法避免的，生活影響音樂，難以回到純粹。

個性與顏色，除了天性，也受後天影響，老師可以影響學生，或者將學生隱藏在深處的多種性格激發出，也可能因為經歷某些事件改變了個性，或因為不滿意自己的狀態，想要狠狠改變自己，打掉重練，硬改變出來之後，久了便成自然。

許多人總覺得要夠有深度的音樂才是音樂，人生得夠苦才能演繹精華，但可怕的是，往往莫名將自己放入悲苦，卻始終彈不出深度，所有的悲苦也是枉然。

如果你的個性就是呆呆或美美，不知道什麼叫做七情六慾，那就好好地將基本知識傳授，給愛、給溫暖、給感覺。

白色，也是一種很難得的顏色。

找到屬於自己的色調。生活上、服裝上、音樂上。

人性有美有醜陋，音樂亦是。

再訪紐約，我的俄國金絲貓教授

Nina Svetlanova，我在紐約曼哈頓音樂院的指導教授，我管她叫俄國金絲貓教授。我跟 Nina 相差五十歲，生日差五天，這一年，我將邁入 35，她將邁入 85。

從友人住處出發前，謹記著年輕時剛進曼哈頓音樂院的 Nina 班的三大守則──不可以噴香水、不可以早到（早到要在樓下等到時間到才能上樓），以及感冒不可以去上課。

揪著緊張又興奮的心情前往曼哈頓中城時代廣場附近的 Nina 家，踩著高跟鞋小跑在熟悉的街道上，想著要在她家附近買束花送她。Nina 喜歡花。

未料，十一年前的花店已經消失，喘著氣疾走在附近繞啊繞，找不到花店只好作罷，僅提著從臺灣帶來的伴手禮鳳梨酥奉上。

一出電梯，熟悉的 19a 門縫微開，彷彿回到學生時代，若是昏睡一覺醒來，或許根本搞不清楚自己究竟身在今年，還是 2005 年。

「I am waiting for you, my girl.」

打開門的，是熟悉的臉孔與笑聲，十多年過後，Nina 變瘦了，不變的是有色眼鏡下炯炯有神的金絲貓大眼，講話語調依舊精神，帶點頑皮與詼諧，只差今天沒綁絲巾。即使年紀如此長，體態絲毫未見變老，驚人的是每天依舊在學習，每年依舊維持旅行。

她什麼事都在電腦上做，所有的文章閱讀、電腦程式語言皆很熟悉。日常中除了她本來就很愛的歌劇與聽音樂會，亦很愛研究醫學、對政治有興趣、關心這世界的所有變動，對一切事物維持著強烈好奇心與趣味。

「我就是想知道這世界正在發生什麼事，如何運轉。」她說。

84 歲的 Nina 碎唸著 34 歲的我：「你得趕快把個人網站弄好，而且要雙語。」「現在是網路世代，你可以透過網路做每件事，有如去到每個國家。」「你為什麼從來不寫 email 給我？」

半個世紀的差距，她與時並進，比我先進。

「我聽說中國醫學有很多祕方可以延長壽命，你知道些什麼嗎？你一定知道些什麼吧？」

她有多想更長壽、活得更久一點？在每個語調，每句話的力道裡顯現。她覺得自己過得比二十年前開心，精力亦沒有變少。

我們亦聊到現在學校（曼哈頓音樂院）裡的現狀：「現在到學校你會以為到了中國，幾乎都是中國人，他們求好的慾望相當強烈，每次鋼琴組甄選，都有三百多人來報名，但我們只能取一百多個，不是他們不好，他們都彈得很好，很優秀，但我們名額不夠。」

走出 Nina 的公寓，我想到挪威指揮家漢肯（Kåre Hanken）。

像他們這樣的音樂人，年邁如此，精神體態依舊，即便他們互不認識，分別身處於世界的不同角落，嘴裡吐出的話語卻一模一樣：「讓自己維持旅行，對世界持著熱情，持續著每天的學習，關心世界的運轉。」他們不只是說說，或倚老賣老碎唸，或特別要求自己，而是在他們的人生裡，這些是再自然不過的生活日常。讓自己的生活維持流動，沒有封鎖自己，沒有只是等待離開。

「做自己喜歡的事。」Nina 道。

短短的時間裡，短短的幾句話，加上回憶的湧入，已足夠讓我需要花點時間在夜晚的時代廣場走來走去，消化自己的情緒。思索著，相較於臺灣的大家總疲累瞎忙，學子們學習慾望低，我望向長者、反觀自己。

即便半個世紀之差，也與時代並進。

生命的使者
——漢肯

在時間的度量裡，我們都是彼此的過客，

當它成為歷史，便成了一種永恆。

　　人跟人之間總是有緣分，這些或多或少的緣分，牽動著彼此的關係、彼此的相聚，緣來人聚、緣去則散，這麼簡單。這種感覺，讓我更珍惜每個緣分，更珍惜那些支持我的朋友、提點我的長輩。

　　挪威指揮家柯勒・漢肯（Kåre Hanken）每年受臺北愛樂文化基金會之邀，來臺北合唱音樂節指導，與臺北愛樂合唱團有多次合作。2012 年 6 月，臺北愛樂青年合唱團邀請漢肯擔任「北歐之聲」音樂會的指揮，邀請我擔任伴奏，那次的合作相當愉快，

我們相談甚歡，自此結下緣分，他時不時跟我分享在各國的生活與音樂，每次來臺灣我們總期待彼此再相見。

2014 年我們再次合作了一場音樂會，期間，我們相約吃早午餐，一如往常，聊了許多音樂、文化與生活瑣事。對於教育，我們有一致的看法，對於音樂，我們有一樣的態度，對於生活，我們盡可能追求平衡。

漢肯總是飛來飛去，即使年紀大，依舊飛行無數，喜愛爬山接觸大自然，對生命與音樂的熱情從未減少。早餐會上，漢肯說著自己年輕時是管風琴家，常獨自巡迴演出，直到有次在德國巡演，一週七日到不同城市演出，讓他毅然決然不想再過那樣的生活，同時也發現指揮更加有趣，於是開始了指揮人生。他每天早上固定讀譜兩、三小時，然而他也愛電影，卻發現電視早上播的電影都比較好看，於是 11:00 便按下錄影，然後先去讀譜，不然自己會心生罪惡。

相約萊比錫巴赫音樂節

2015 年，我們相約前往萊比錫巴赫音樂節。從第一天滑著行李，冒著雨走在小城的街道上，就受整座城裡充滿音樂節的氛圍感染，不時傳來的鐘聲，迴盪在建築物間。整個音樂節裡，好多的感動與幸福，即便在臺灣的我，對清唱劇與經文歌接觸不多，也不是教徒，卻總被歐洲教堂裡那美麗至極、人聲充滿的聲響撼動。在教堂裡聽人聲是一大享受，兒少男聲合唱團的聲音美極了，吹得超好的銅管，打得超好的定音鼓，還有孟德爾頌裡的雙簧管獨奏也令人起雞皮疙瘩，每場音樂會幾乎都包含一首非常有意思的現代作品。

　　我們一同在美麗文藝的小鎮感染音樂，一起在音樂會後討論音樂，一起看著這裡的街道，與人們每天如何的不一樣，在音樂會間坐在街道旁的餐廳小酌啖食。

　　印象最深刻的便是 6 月 14 日在萊比錫布商大廈裡的音樂會，讓整個音樂節再掀高潮，全場的人都瘋了，讓人深深感到音樂是可怕的信仰！

　　由 Kristjan Järvi 指揮布商大廈管弦樂團與小提琴獨奏家 Anne Akiko Meyers 所演出的音樂會。上半場短髮的 Anne 相當美麗知性，音樂無國界，聽著小提琴演奏細緻的巴洛克獨特語法，再次因為實實在在地感覺到這就是我們共同的語言而感動著。而不管小提琴如何在音樂裡呼吸，樂團都搭配的超級好，整體的呼吸與精神都高度一致，數度讓人屏息。獨奏者相當有個性，布商大廈

管弦樂團的聲音相當有氣質，而 Arvo Pärt 給小提琴與樂團的幾首作品都超級美，配器多彩，和聲幻化浪漫人性，很有魔力。

最後一首〈Credo for piano solo, mixed choir and orchestra〉更是一絕，一開始，鋼琴與樂團以古典與不和諧音響衝突穿插，感覺相當滑稽，不停穿插多次後開始變得有些惱人，合唱團開始叫囂（我個人很不愛人聲叫囂的創作手法），最後所有舞臺上的人都瘋了，激烈演奏著不協和，讓人倒抽一口氣，舞臺上像是病毒入侵、靈魂錯亂，似乎再多幾個小節，舞臺上就要上演電影《金牌特務》（Kingsman）──弦樂會開始把弓當武士刀，銅管會開始摔樂器，合唱團會從上面丟譜下來互相咬人之類的……。瞬間，鋼琴很衝突的轉為開始演奏巴赫 C 大調前奏曲，慢慢的，合唱團也開始唱著阿門，唯銅管還在霸氣的不協和魯莽亂入。

這樣的現代作品，以為會在不協和結束，來個 open ending 嗎？沒有！他扎扎實實、大大方方、赤裸裸、坦蕩蕩的停在最無害的單音 C，還一個個八度單音 do-do-do-do 上行昇華，覺得這聽起來像是救贖？不，讓人超級毛骨悚然，像是有人先捅了你幾刀，然後溫暖的捧著你的臉說：「我無害，我純潔，我愛你。」

整場音樂會從最聖潔的巴赫開始，到浪漫人性的樂音，到衝突在巴赫與現代不協和聲響間遊走，曲曲驚嘆，最後樂團謝幕，所有聽眾站起來歡呼，作曲家 Arvo Pärt 竟然到場，大家一看到 Pärt 都瘋了，讚嘆歡呼聲不斷，可感覺後方的觀眾席充滿靈魂跪拜，排山倒海。

是一場讓人很難忘，而且很想整場演出都重聽一次甚至兩、三次的音樂會！

　　音樂節的最後一場音樂會，是在教堂裡。坐在旁邊的爺爺奶奶聽到一半，將手握著彼此。老夫老妻手牽手來聽音樂會，畫面相當溫馨，雙雙交疊的手皮都皺了，上頭戴著婚戒。坐在我前方的奶奶，則是偎在爺爺的肩上聽著音樂。對他們來說，音樂是這麼的自然。我覺得音樂很有魔力，想像著音樂在他們的生活裡，是如何的串連著彼此的生命。

「下次，我們在哪個城市相見？」

　　每次與漢肯道別離，他總問我：「下一次，我們在哪個城市相見？」他總是叮嚀我要持續旅行，持續接觸世界各地的人與音樂家。與他的談話裡，常常像是老天派他來提醒我一些事，除了察覺音樂想引領的啟示、自己的初衷，還有便是，自己永遠比自己想像的還要不可預估。

　　他總是鼓勵、總是分享。我在太多音樂人身上看到熱情，在太多前輩的身教裡學會分享與提攜，或許，這些熱忱，都來自於對音樂的信仰，及內心所持的初衷。

　　我從沒說過自己熱愛音樂，因為我不覺得，但我很清楚它在我生命裡具有重量，占著一席重要的位置，在他們身上，我體悟到，原來，音樂不過就是生活裡的一份信仰，成就你的生活態樣。

「如果你真的很想，凡事都會有可能，

　　　先想所有的可行性，再想如何去解決問題。

若光認為不可能或凡事只是一直想到困難點，

那就什麼都不用想了。」

—— Kåre Hanken

西教堂裡的畫家

訪歐數次，參訪過的教堂不算少，記得並有感覺的卻不多，但只要響過樂聲，就會在心裡深刻種下印象。（年輕時很幸運的，第一次正式進歐洲教堂，是在巴黎聖母院，當時就遇到震撼的管風琴演奏與彌撒儀式。）

2015 年萊比錫音樂節之後，我轉往荷蘭，與當年在曼哈頓音樂院同窗的同學李卡拉（Kara Li）相會，可能因為在萊比錫的氛圍始終一直在腦中盤旋，總依舊不時的思念著。我們拜訪了荷蘭 Haarlem 市裡的 St. Bavo 教堂，遇見了老先生帶著大家做禮拜，跟著他們邊唱詩歌，邊想起小時候很喜歡唱合唱，每到了合唱合奏課總很開心，也想起小時候一開始接觸音樂，聽到不同的聲響有多麼好奇。聽著老先生的即興和聲，腦袋出現一路學音樂的一幕又一幕，似乎很難以解釋為何我的音樂生命，在出國求學之後，才與小時候對音樂的感覺做起連結，那種最單純最直接的觸動，滲入骨裡的自然。

迴盪在教堂裡的琴聲滾起血液，從裡到外，開始覺得鼻酸，數度熱淚盈眶，想起從紐約回臺灣最初的不適應，想起自己青少年時期埋在升學考試裡，對音樂失去純粹，那幾乎空白的八年，我無法對學生言喻什麼是音樂的生命，什麼是音樂與自己最根本的連結，無法讓他們感受到每個人內心有一部分自我必須誠實看待，有一部分藝術自由不能被壓抑，沒有該與不該，只有最真誠看待自己感知上的必需。

St. Bavo，不是一個觀光客太多的教堂，教堂安靜美麗，大的管風琴高貴矗立，我坐在空曠的席間許久，剛好樓上的管風琴師正在為明晚的音樂會練習，不知不覺，只要琴聲人聲一在教堂裡響起，我就無法離去，許多感覺會開始從身體四處蔓延。

走進走出，被完整充滿。

最後一天早上，睡眼惺忪送李卡拉去坐車後，我獨自一人走在阿姆斯特丹的街頭。住處附近有個西教堂，剛到阿姆斯特丹時搜尋了音樂會資訊，都是些不巧的時間，但今天很幸運的，西教堂有個管風琴的午間音樂會。

Ron 是個出生於法國，從小隨家人遷徙至此的畫家，兩天前初訪西教堂時，與他相談甚歡。他天天來西教堂裡畫畫，只因為他很景仰的畫家葬於此地，他就不時的在這裡畫著，聽聽教堂裡的音樂。

「就像你們音樂家，早上醒來，晚上睡前，腦裡不時就隨機出現音樂，我每天一醒來就想畫畫。」

　　我們閒聊，聊彼此，也聊作曲家，鋼琴，管風琴，亦聊義大利太陽眼鏡與皮革。今天來聽音樂會第一件事便是看他是否在此，於是與他相偕坐在一起聽音樂會。

　　剛好今天也演奏巴赫，樂聲才剛開始，突然感覺到右臉頰發熱，原來是炙熱的陽光自教堂的右上方窗戶灑進，剛好打在我的臉頰上，我看著光線灑落，聽著音樂，再次感覺琴聲盪漾在教堂裡，說也奇怪，樂聲停止時，陽光也就剛好降下了。

　　這趟旅程起自萊比錫音樂節，終於這場午間音樂會，如此幸運的以巴赫的音樂為這趟旅程劃下句點，好像在提醒著、讓我重溫、謹記著這份感覺，一份在臺灣難有的感覺。

　　與 Ron 互留 email，相互道別。走出教堂後，雞皮疙瘩還在泛起，臉上帶著微笑，以這樣的方式結束這旅程，非常滿意。

學音樂，追求什麼——

　　　　　　與世界交友，旅人、過客、與音樂。

從音樂轉至服裝
——李卡拉

李卡拉（Kara Li）是我念曼哈頓音樂院時的同窗，也是俄國金絲貓 Nina 的學生。鋼琴彈得很好，但她在曼哈頓音樂院取得鋼琴演奏碩士後，毅然決然走向服裝，待過 Esprit、Uniqlo，現在任職於維多利亞的祕密（Victoria Secret）旗下的品牌 Pink，在紐約總部上班。這工作超適合她，常常得出差飛來飛去，滿足她愛飛愛旅遊愛服裝搭配的個性，她做得充實且快樂！

李卡拉來自中國，從小在美國長大，當時要轉跑道至服裝時，父母始終反對，不願讓她捨棄鋼琴，原因不外乎是華人家長認為音樂學了這麼久，若不以其為職太可惜等等。然而，她現在真的很喜歡這份工作，從一轉出到現在，只有愈滿足愈開心，沒有後悔。

她轉跑道後，接下來工作的順利度令我咋舌，可能如同李卡拉所說，她認為，由於我們這種很願意認真的個性，到哪個行業只要有熱情又願意努力，沒有什麼做不好。當年她在念音樂院碩士快畢業時，開始去面試，也向面試官坦白說了自己沒有經驗什麼都不會，但是非常有興趣也很願意學。錄取之後，她什麼都做，比別人認真一百倍，後來被調去俄亥俄州總部兩年（Pink 總部只在紐約與俄亥俄州兩處），也為了開店飛去土耳其、倫敦、上海等其他國家的主要城市。

雖然當時在畢業前就知道不想走音樂，但她並沒有因此荒廢敷衍，還是好好的將音樂做好，將琴彈好，認真上課，盡可能的學好，還彈了一場很棒的畢業音樂會。即便轉換跑道，她始終喜歡著藝術，畢業後六年，我們相約於巴塞隆納，一起聽音樂會、看建築，兩人開心滿足到不行。

念到音樂演奏碩博士畢業後，沒從事音樂的也不少，如同許多人後來工作跟大學念得不一定相同，重點是知道自己到底想要什麼。做什麼職業都很好，找到自己的熱情認真做，縱使很累，也會很快樂。

學那麼久的音樂卻放棄，可惜嗎？一點也不。如果跟音樂有了連結，在身上產生的能量一直都會在。如果你繼續停留在這行業卻沒有熱情，如果你的學習只是敷衍，那才是可惜，<u>因為你放棄的，是你的人生。</u>

學音樂要學到品質，構築起主見，回饋給你自己的，就會是一份 Sense、一份態度、一份生命力。那才是你應得的。

學音樂，追求什麼──

　　　　一份自我特質的養成、主見之構築。

60 歲的鋼琴課
——不管幾歲，人生都可以有點滴突破

　　潘姊剛過 60 歲大壽，是我目前年紀最長的學生。她以前是合唱團的團員，退休後在加拿大、臺灣兩地跑，去年開始回來跟我上鋼琴課，我們不知不覺認識了十年有餘。因為小時候學過琴，讓她即便後來因為工作、結婚生子等人生階段無法再繼續學琴，也從沒忘過音樂。

潘姊有合唱背景，性格較緊張，對自己要求甚高。以前她接觸較多古典時期作品，於是我首次讓她嘗試布拉姆斯，一來是她沒彈過，二來是我覺得她的手適合，三來則是我覺得她會對布拉姆斯的音樂有感覺。我們選了〈Brahms Six Pieces for Piano, op.118〉，學了前三首。過程中她總憂愁，覺得彈不好、覺得難，我每次都說：「不會啊，我覺得妳彈得很好。」她認為我只是在安慰她。我看了覺得好笑，總跟她說：「潘姊啊——妳不就是學興趣而已嗎，壓力那麼大幹麼？」

然而，最近她在幾個點上都有突破：

一、進入不同樂派的譜，就得重新認識火星文結構

之前因為只習慣於古典樂派的譜，首次進入布拉姆斯，譜的音符排列變得不同，這猶如一般學音樂班的學生初見德布西、拉威爾或拉赫曼尼諾夫、史克里亞賓的譜就出現頭暈想吐症狀是一樣的。當時，光要視譜將音湊齊練熟，就讓潘姊花了比以前更多的時間；來上課時，她常常眉頭深鎖嘆著「好難」，嘆著氣說這些跑來跑去、花花的音符快把她搞死了。但是，今天她跟我說：「我近日很有感，這樣彈下來，突然覺得其實這幾首也沒那麼難。」

我立馬直呼：「是不是？沒練當然難，還沒練當然什麼都不會，妳趕快把妳剛剛說的話錄下來，以後學下一首新的布拉姆斯時馬上播來聽，自己告訴自己！」

二、「背譜」

從小不習慣背譜的人，如果性格又較緊張，就會出現「即便

明明已經彈得很熟了，將譜闔起看著鍵盤時，就會突然腦袋一片空白，肢體也突然變得僵硬」的症狀。我總輕描淡寫笑著說：「唉呀——妳會背了啦！」也無法讓她相信自己可以背。其實，她當然會背，卻被「啊！譜拿開好沒安全感。」的心魔壟罩。將譜拿開，成了長久以來的心理罩門。若光只是對她說：「妳就把譜拿開，不要緊張嘛！下次試著背背看。」其實是沒有效果的，還是會有一個小丸子在心裡兩眼發直、覺得頭暈地抱頭大喊：「怎麼可能？我怎麼可能背得起來？」

那天，我指向某一段說：「那妳這週就試試背這八小節，甚至四小節也可以，就反覆彈，然後一，試著譜放在前面但背譜；二，將譜闔起但放在譜架上；三，把譜拿開；四，把譜拿開時眼睛跟頭看上看下往左往右都可以，就是不要看鍵盤。四小節就好。」果然，下次就成功了，然後下週再多八小節，這週她已經一段音樂可以背譜彈奏，同時是覺得舒服的。這完全是一大突破，我告訴她：「妳根本達到了人生新的一個里程碑！」

她真的在練背譜嗎？當然不是，因為早就會背了，她在練的是：「將譜拿掉後，練到放心，練到身心覺得舒服。」

沒在彈琴的人，很難想像彈琴原來會有這些狀況，但這些狀況其實常見；很多彈琴的人，並不知道原來彈琴不只是把音彈完、背好就好，而是每首曲子都要彈到「覺得舒服」，而「覺得舒服」也是需要練習的，心理與肌肉皆是。讓自己「不會不自在」，也是需要練習的，才能更自由自在地享受音樂。

所謂進步，不只是一首又一首的彈過蒐集音符，而是要針對事項有所改進或突破。

三、「錄音」

很多人不敢聽自己的彈奏錄音，初嘗試時很容易崩潰，因為會大大發現自己彈奏當下明明覺得不錯，怎麼錄出來聽完全是另外一回事。舉例來說，彈的時候覺得自己音樂已經做很多了、彈得很圓滑了，錄出來一聽，卻跟木頭沒什麼兩樣。

沒關係，大家都是這樣的，我小時候（在那個還是卡帶跟 MD 的年代）自己錄完聽了也很驚訝，非常認真的看錄音機是不是壞了；若跟不上節拍器，也拿節拍器起來看它是不是其實根本壞了。我告訴潘姊：「妳錄少一點範圍，一句就好，去試妳怎麼彈，錄出來會是什麼聲音。範圍少，但一直試不同方式，去測試妳用哪種彈法，錄出來的聲音才會是妳想要的樣子，<u>把它當作實驗，不要當作驗收。</u>」

四、「肩膀放下、觸鍵漸佳」

除了性格偏緊張，以及因為彈琴時想要照顧手指運作，而忽視了手臂力量得放下，造成她之前常常彈完琴後肩膀痠痛，現在，她也感覺這個狀況好非常多。練和弦整齊時，我讓她做一些特別的練習，很像手指復健。其實，不管什麼年紀的學生，當你將手指練習當作是給手指的復健，不知為何，練起來就會比較開心、覺得有趣，容易接受，沒那麼無聊；同時也會發現，復健真的有用，手指力量真的有變好控制！「復健」後，潘姊的左右手聲音層次的平衡好非常多，現在覺得難的是右手彈三個音的和弦時，高音要大聲好難，也是嘆著：「明明三個音要一起彈下去，一個手指要大聲另外兩個要小聲，真的好難哪！」

　　我答：「那本來就很難啊，很多音樂系的都彈不出來，教師研習課我拿〈蕭邦圓舞曲〉等較簡單的曲子讓學員們來練聲部間的音色控制，也是一堆人喊難、東倒西歪的，妳看，我是不是真的很認真的在要求妳？我說妳很不錯真的不是在安慰妳啊！」經過練習之後，潘姊的肩膀慢慢放下了，觸鍵也愈來愈好。

　　潘姊遇到的這些問題，是練琴人常見問題。不同階段、不同性格，會產生不同問題，依每個人的狀況與性格去為大家生出新解法、幫大家解決問題、讓學生更看得見自己，是件很有趣的事。除了技術上、對音樂的理解上需精進及找出問題外，更重要的一點，不外乎是要克服每個人各自的心魔。

　　小時候好好學音樂，長大沒走音樂，或者因為工作停掉就可惜了嗎？當然不。

　　若小時候有跟音樂真正建立起連結，長大後，自然會回來找音樂。人生階段必須暫時離開鋼琴又如何？音樂從來沒在他們生命裡離開過，我好幾個成人學生皆是。有的是發現自己還是喜愛音樂，想轉換跑道改走音樂，所以學得非常認真，也有些是像潘姊這樣，純粹是想要完成心願，想為自己喜歡的東西花點時間、做些努力。

　　很多人或許以為非科班的成人彈彈開心就好，其實我也這樣認為，但更多時候會發現，當他們真正進入學習，了解更多時，他們更容易陷入、不放手，因為了解更多而更開心，更想將它研究好，達到自己想要的模樣。所以，我一樣教他們樂句，帶他們認識樂曲結構，教音色與觸鍵，讓她們更理解音樂到底是怎麼一回事。

　　教非科班的大人，除了可以聽到他們如何在漫漫長年間，即使暫離音樂，心裡也沒有忘記鋼琴的故事之外，還可以感受到許多的他們，因為發現自己彈得不好聽，想彈好聽，或者手出現不舒服時，甚至比科班學生更積極認真尋求方法，想真正解決它、將鋼琴彈好的決心。即便他們沒有科班學生學得深，但多數的他們很會辨別聲音。教他們很開心，也常常頗感人，看見各種人性、自我心魔，也看見各種對音樂的純粹。

　　不管幾歲，不管在人生的哪個面向，都可以有一點一滴的突破，哪怕只是一點點，突破了都是一大步。

　　看吧，音樂是不是自然會在每個人身上寫下不同故事？

　　彈琴可以彈到幾歲呢？

　　我想，只要願意，真的可以彈到最後一刻吧。

學音樂，追求什麼──

　　　　　　　　為自己寫下故事。

再見，漢肯

我不知道亡者的靈魂是否真能環繞，許多現象，或許是漢肯想要傳達的訊息。我將巧合的日期視作他希望我來，將突來的彩虹劃過天際視作他看見了我和他的女兒們相談甚歡。

我希望是。

我很希望他知道我來了奧斯陸，很想知道如果生前來得及見上最後一面，他會跟我說什麼。

如果亡者的靈魂擁有能力，我希望他到我夢裡跟我說再見。

　　2018 年 6 月 5 日早上，漢肯逝世的消息傳來臺灣，在那之前我並不認識漢肯的家人，透過朋友幫我打聽告別式在哪一天，想著或許可以去送他一程。

　　過了幾天，得知告別式在 6 月 14 日，思索著工作時程該如何安排、機票狀況如何時，決定只能 6 月 11 日或 12 日飛往挪威奧斯陸、6 月 18 日回臺灣。接連幾天的臉書回顧，卻意外發現了幾個數字的巧合：漢肯逝世消息傳來臺灣是 6 月 5 日，而 2012 年 6 月 5 日，是我們第一次合作演出的日期；我將前往奧斯陸的時間 6 月 12 日至 18 日，正巧是 2015 年我們一起參加萊比錫巴赫音樂節的時間（2015 年 6 月 11 日我抵達萊比錫，漢肯 6 月 12 日抵達，我們於 6 月 18 日互道別離），而 6 月 14 日，是整個音樂節裡我們最興奮喜愛的那場音樂會，今年的同一天，則是漢肯的告別式。我將這些所有數字的巧合，視為他想要給我的訊息。

　　奧斯陸相當漂亮舒適，是個令人喜愛的地方，原本是好天氣，到了告別式當天卻下起了雨；抱著開心及榮幸的心情前往送別，但一進教堂，響著巴赫的音樂，看到家人們為漢肯選的照片，便

忍不住淚堤。家人選的這張照片，不是擁有許多功績、舞臺上亮麗的指揮家，而是一個喜愛到處爬山、愛攝影、喜歡捕捉動物身影、觀察周遭的生活家。

這張照片選得太好，完整呈現了漢肯的性格，他是如此的人性、誠懇自然、重視音樂，喜愛表演及分享，但從不虛浮；他擁有魅力與魄力，總在提醒我們身為人的特別與迷人之處，但沒有驕傲；他的音樂，就是自然的呈現音樂本身的美好，不帶炫耀。

該教堂十分溫馨，整個儀式如同一場音樂會，漢肯女兒邀請了音樂家好友們共同演出，彼此分享著漢肯生前的小故事，逗得大家笑得開心，只可惜我聽不懂挪威文。這樣的告別式，非常美麗溫暖，在歐洲的教堂裡聽著人聲，非常舒適放鬆，好像很自然的回到了自己。

告別式上，漢肯的兩個女兒對於我特別從遙遠的臺灣飛去很感動，相約週日喝咖啡。整週，只有告別式當天與這天下雨，但這天，下的是太陽雨，我與兩位女兒的約會期間，還出現突來的彩虹劃過整個天空。

　　「漢肯家在哪呢？他曾跟我提起在家附近的山上走兩、三個小時。對了，他之後會葬在哪？就去那吧！」我道。

　　她們先帶我到滑雪跳臺附近的一間 café，是一棟百年的傳統建築，非常漂亮。

　　大女兒說：「漢肯生前很常去那邊吃蘋果蛋糕。」

　　我答：「哈哈，他很喜歡吃甜的！非常喜歡冰淇淋，在萊比錫音樂節時，我們聽完音樂會已經晚上十一點多了，他還吃冰淇淋。」

　　二女兒說：「對！冰淇淋是他的最愛，他過世前一天，我餵他吃冰淇淋，結果他竟然吃了兩大球，還表示很讚，很滿意。」

　　大女兒說：「這就是他最喜歡的蘋果蛋糕，但甜到根本無法吃，妳不用點來吃，我只是讓妳知道一下。他很常來，有時候帶我們來，有時候自己來，有時候帶客人來，但不管怎樣，他來這裡只是為了蛋糕。喔這個巧克力，他包包裡永遠有一塊，他很愛。」

　　我也說：「有有，他之前帶過這個巧克力給我，他很愛送東西，總是帶一堆巧克力給我，或者其他紀念性小禮物，什麼極光書啦，挪威鋼琴家 CD 啦，歌劇院磁鐵等等。」

為我介紹完附近建築，前往漢肯即將下葬的墓園的路上，天空突然出現了很大很大的彩虹。飄著細雨，我們將車停靠，下了車，將彩虹拍下。

我問大女兒：「漢肯之前會很要求妳們音樂上的表現嗎？畢竟妳是歌手也是指揮。」

她回答：「不太會，他給我們很大的自由，有時會跟我說速度要如何，但我從沒理，跟他說我喜歡我的。而且他不喜歡排練。」

我說：「對！他跟我說過，他說他很愛演出，但不喜歡排練。他相當守時，排練只能提早結束不能晚，非常尊重別人的時間。通常他只會提早結束不會晚，但有一次在臺灣排練，太多東西得練，合唱團狀況不甚佳，排練時間快結束時，我第一次看到他那麼緊張焦慮，但還是讓大家準時下課了！」

我們望著這塊漢肯選擇安息的墓園，女兒們說著漢肯是個好爸爸，一輩子只罵過她們一次，大約在過世的三週前，漢肯主動提起說要葬在這，因為他常常在這附近散步，並叮嚀墓碑的石頭不要假高尚黑色磨亮拋光那種，要天然的石頭。漢肯說，他的告別式要有 vocal，要巴赫的音樂。

　　我們回到市區，大女兒明天一早要到別的城市彩排演出，我跟二女兒從王宮公園散步到車站，她介紹著皇室，他們的各種文化、社會福利等等，她非常喜歡挪威皇室，他們的皇室實際且樸實。她也十分認同她們的政府，即便漢肯這次生病需要這麼龐大的醫療資源，她們不必付任何一毛錢，挪威的稅雖然非常高，但她繳的心甘情願，因為從小到碩士念書都是免費的，若念博士則會拿到薪水，各種福利照顧得非常好，在這裡男女相當平等，許多官員都是女生，若懷孕生孩子，可以選擇擁有 12 個月在家帶孩子，這 12 個月照領全額薪水，或可選擇月領 80% 薪水，領 14 個月；亦可以丈夫、妻子各選 6 個月，在這裡很多夫妻那樣做。所以她認為繳這些稅很值得，非常認同整個系統。

　　「這邊的人普遍工作認真或工作量大嗎？因為漢肯跟我認識的另一個指揮家席格蒙感覺都是工作狂。」我問。

　　「大家不太會加班，但是會把工作做好、重視效率，而大家也非常重視工作之外的休閒，很多人週末有自己的度假小屋。比較是責任制，沒有人強迫你。例如，我爸的狀況如此，我前一週若不進公司，選擇在家工作，老闆同事不會有人說一句話，但也因為如此的被信任與給空間，所以我還是都去了公司。所有的關係，都是對等的。」

　　我們一邊走著，她一邊繼續講著漢肯很會跟政府官員談判打交道，總是為合唱團或教育募到許多資源或資金。漢肯生病後沒有受太多苦痛，因為始終很愛美食跟冰淇淋，外加依舊每天喝紅白酒，所以還變胖，但因腫瘤長在言語區，言語難以表達，說話跟寫字變得非常非常困難，行動十分不便。

「我收到他最後一封 email 很擔心，因為幾乎要看不懂他寫什麼了」我說。

「對他來說，寫信幾乎是不可能了，即便簡短一句，都需要花很大很大很大的力氣，剛開始他可以分辨自己寫出來的東西已經不對了，但後來已無法分辨。……很難想像他真的走了，總覺得他好像只是又出國演出，或者去哪給個大師班。去年九月他知道病情後打電話給我，但我沒接到，很晚回電話，而後才知道他得了腦瘤，那天我剛好就走在這條路上，一邊走一邊哭。」

明明跟他女兒第一次見面，但講到後來我們兩個在那著名的 Karl Johans 大道上抱著哭。

「他每次都跟我說，打起精神來，明天的人生還是繼續向前。」二女兒說。

她說的那些故事與話語，完全就是漢肯風格，而女兒跟爸爸一樣，善良為人著想，即便今年 42 歲，每講到漢肯時，看起來始終是一個爸爸的小女兒。

漢肯自生病起，從頭到尾沒有表現出任何的厭世憂鬱，對於腦癌即將奪走他的生命一事，也相當平常心。能夠從生病到過世，幾乎沒有受到身體折磨、對藥物沒有不適反應、面對一切能維持這麼好的 EQ、只要身體狀況 OK 就依舊維持精神奕奕，最後在睡夢中辭世，我想是因為他生前為人們付出了這麼多，才會如此受到上帝關愛。

再見，漢肯。

謝謝你。

音樂之於人，謝謝你以身示範。

學音樂，追求什麼？

EVERYTHING, AND MORE.

Spectrum

隨寫 ————
音樂在生活裡的各種姿態

隨和很好。

但很多事情，若是習於將就，似乎沒那麼理想。

這工作無趣不甚滿意，但將就一下；選擇的伴侶，反正旁邊也沒別人，雖無感但還行，將就一下；真心喜歡的甜點好遠，附近隨便買個普通的將就一下。

要不要，試著讓自己擁有「不那麼將就」的能力——心理上、能力上？

或者調整心態，給予那些「將就」盎然的生命力，重新詮釋；又或者，耐心、並持續補充實力的等待那個真心所想要的「不只是將就」。

可以確定的是，音樂裡，沒有「將就」。

當然，如果將就也很快樂，樂於整個人生都將就，沒什麼不好，了解自己讓自己開心最重要。但千萬別說「沒辦法」、「不得不」。◆

許多人的驕傲，往往伴隨的是自卑。

如果驕傲只是來自於對某些事物的堅持，那或許可以與柔軟及淡然並存。

許多人的自信，往往來自企圖掩飾。

如果自信只是專注於本質，那所有的自信便成為自然。

處理力度記號，你是在掩飾自己的不確定、沒想法，還是正專注於你想表達的精神？

讓音樂回歸。 ■

雖然有些時候，音樂路有點辛苦；有些時候，得把自己關起來；有些時候，我們無法向外界用言語描述音樂在我們心裡的地位；有些時候，在功利主義的臺灣跟那個世界有太多違合，導致精神無法滿足；有些時候，我們無法解釋當我們聽到藝術性很高的音樂，在心裡有多麼崇敬與感動，因而感到些許孤單。

或許也是因為如此，更想把學生帶入真正的音樂世界，理解與聆聽，期待以後我們有共享的語言，期待我們的語言有多一個人能懂，管他的無聊考試。

同樣，我們卻何其幸運，即使語言不通也能夠透過音樂與他人感受到同樣的悸動，透過音樂了解他人，透過演奏者的音樂得到生命啟示，一種從內心最深處的修補。

不會離開。 ●

女友們有人迷戀居家擴香，有人著迷香氛蠟燭，有人愛煞精油，有人喜歡蒐集香水。

有一種說法是，在每一個旅行的機場間，為自己與這趟旅程選瓶香水，日後一聞便可感受旅程種種氛圍。

每瓶香水適合的溫度其實不同，有時在寒冷國家聞很美，買回來臺灣發現不適合。

今天溫度變低，拿了一瓶久沒噴，適合秋冬的香味。香味一換，走起路來都不同。

噴來噴去，會發現最愛還是那瓶，因為與自己調性最接近，是屬於自己的味道。

不管聞的、吃的、喝的，最愛的還是帶「雅」的氣質。

音樂亦是。 ◆

我很清楚，沒意義的事，消磨的是我的熱情，損耗
的是我的生命。◆

跟已彈成壞習慣的學生說：「習慣非常難改，但是就得從每
天一點一點開始，即使只有一點點。」●

音樂借由練習產生，因為失去生活而死寂。■

不再追尋，做著自己喜歡的工作，呈現在一種舒服的狀態，
就是「自由」。◆

每個人都是獨特。發掘到了自己的特色，就是
無法取代的魅力。　■

「音樂對我來說，從來不是絕對熱情，但它是
一種歸屬。」◆

「音樂終究來自人性，音樂的根本，是熱情與美感。」●

聽那淚光附著的美麗聲音，在撒旦支配靈魂前。　■

有一種檢討，是下臺後拚命說著自己不好，負面情緒帶著
鑽牛角尖到可怕地步，卻沒想辦法改進。如果沒想改進，
不如就樂觀帶過忘了剛剛的差錯。

有一種難，是需要能跟自己對話，也能對別人說話。　●

會不會，孩子的成就，變成你的成就？

如果過於在乎成績與名次，就會。

最後，誰被虛榮淹沒，誰在名聲裡沉淪？

不妨定時提醒自己：「當初想讓孩子學
琴，是為什麼？」　◆

鋼琴老師沒告訴你的24件事 　學音樂，追求什麼？

作者　　　　蔡佩娟

總 編 輯　　王秀婷
責任編輯　　李　華

發 行 人　　涂玉雲
出版　　　　積木文化
　　　　　　104臺北市民生東路二段141號5樓
　　　　　　電話：(02)2500-7696｜傳真：(02)2500-1953
　　　　　　官方部落格：www.cubepress.com.tw
　　　　　　讀者服務信箱：service_cube@hmg.com.tw
發行　　　　英屬蓋曼群島商家庭傳媒股份有限公司城邦分公司
　　　　　　臺北市民生東路二段141號11樓
　　　　　　讀者服務專線：(02)25007718-9｜24小時傳真專線：(02)25001990-1
　　　　　　服務時間：週一至週五09:30-12:00、13:30-17:00
　　　　　　郵撥：19863813｜戶名：書蟲股份有限公司
　　　　　　網站：城邦讀書花園｜網址：www.cite.com.tw
香港發行所　城邦（香港）出版集團有限公司
　　　　　　香港灣仔駱克道193號東超商業中心1樓
　　　　　　電話：+852-25086231｜傳真：+852-25789337
　　　　　　電子信箱：hkcite@biznetvigator.com
馬新發行所　城邦（馬新）出版集團 Cite (M) Sdn Bhd
　　　　　　41, Jalan Radin Anum, Bandar Baru Sri Petaling,
　　　　　　57000 Kuala Lumpur, Malaysia.
　　　　　　Tel:(603)90563833 Fax:(603)90576622
　　　　　　Email:services@cite.my

封面設計　　楊啟巽工作室
製版印刷　　中原造像股份有限公司

2019年3月28日　初版一刷
2023年4月25日　初版五刷
售　價／NT$380
ISBN　978-986-459-173-2

城邦讀書花園
www.cite.com.tw

攝影版權

p.10 © 張琪

p.53 © 張琪

p.61 © 張琪

p.75 © 張琪

p.83 © 黃家隆

p.91 © 黃可儂

p.105 © 徐育聖

p.125 © Roger Wu

p.131 © 張琪

p.133 © 林業旺

p.134 © 張琪

p.153 © Kara Li

p.170 © 黃家隆

p.173 © 張琪

p.207 © 黃家隆

p.209 © 張琪

p.210 © 張琪

p.213 © 黃家隆

國家圖書館出版品預行編目資料

鋼琴老師沒告訴你的24件事:學音樂,追求什麼/蔡佩娟著.--初版.--臺北市:積木文化出版:家庭傳媒城邦分公司發行,2019.03
　　面；　公分.--(五感生活;63)

ISBN978-986-459-173-2(平裝)

1.音樂教育

910.33　　　　　　　　　　108001679